Ralph Hennings
Torben Koopmann

ST. LAMBERTI-KIRCHE

in Oldenburg

T0355492

Deutscher Kunstverlag Berlin München

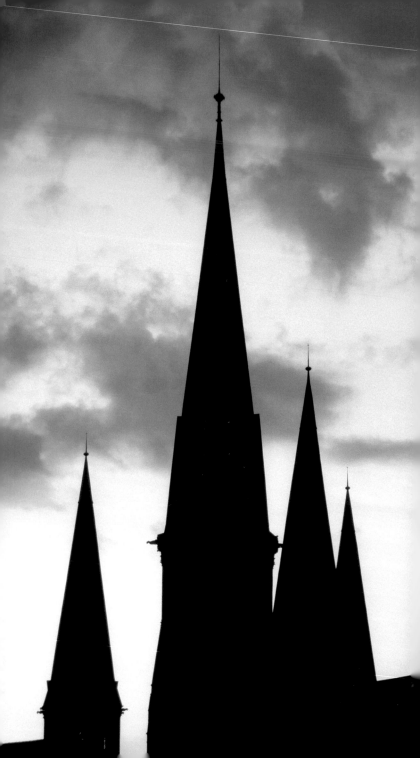

St. Lamberti im Abendlicht

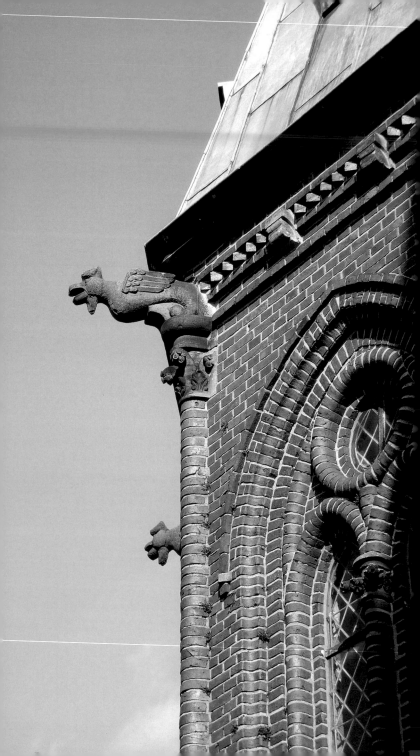

EINLEITUNG

D ie ev.-luth. St. Lamberti-Kirche ist die zentrale Kirche der Stadt Oldenburg und der Ev.-Luth. Kirche in Oldenburg, die heute noch in den Grenzen des ehemaligen Herzogtums Oldenburg besteht. Die Geschichte der Lambertikirche reicht bis ins hohe Mittelalter zurück, obwohl das Gebäude auf den ersten Blick einen viel jüngeren Eindruck macht. Das neugotische Äußere mit seinen fünf Türmen und die klassizistische Rotunde im Inneren stehen im spannungsvollen Kontrast zueinander und überraschen auswärtige Besucher immer aufs Neue. Erst wer in die Details des Baus, seiner Geschichte und der Verflechtung mit der Geschichte der Stadt und des Landes Oldenburg eindringt, entdeckt, wie weit die Geschichte von St. Lamberti zurückreicht und wie eng die Verbindung zur Stadt- und Landesgeschichte ist. Diese Geschichte zeichnet unser Kirchenführer nach. Er lädt die Leserinnen und Leser ein, sich auf eine Reise in die Vergangenheit zu begeben, um das Kirchengebäude in seiner Mehrschichtigkeit verstehen zu lernen.

Die Lambertikirche ist Predigtkirche des Bischofs der Ev.-Luth. Kirche in Oldenburg, die zentrale Kirche im Kirchenkreis Oldenburg Stadt und ebenso die Pfarrkirche für die Oldenburger Innenstadt. In ihr findet ein vielfältiges gottesdienstliches und kulturelles Leben statt. Hier kommen Menschen vor Gott zur Ruhe, nutzen die Möglichkeit des Gebets und der gottesdienstlichen Feier. Hier finden sie mit »Markt 17« eine Informationsstelle für alle Fragen »rund um die Kirche«, und hier lebt die Oldenburger Innenstadtgemeinde mit ihren vielfältigen Aktivitäten. Die lange Geschichte der Lambertikirche in Oldenburg eröffnet die Möglichkeit, vertrauensvoll in die Zukunft zu blicken, die wir aus Gottes Hand empfangen.

Dieser Kirchenführer ist dem Gedenken an Elfriede Heinemeyer und Ewald Gäßler gewidmet, denen wir grundlegende Forschungen zur Baugeschichte von St. Lamberti verdanken.

HISTORISCHER ÜBERBLICK: GESCHICHTE UND BAUGESCHICHTE

Die Geschichte der St. Lamberti-Kirche ist eng mit der Geschichte der Stadt und des Landes Oldenburg verflochten. Über viele Jahrhunderte hinweg war sie zugleich Pfarrkirche der Stadt- und Landgemeinde Oldenburg und die Kirche des Grafen- bzw. Herzogshauses. Von den Grafen ging vermutlich der Impuls zur Gründung der Kirche im 12. oder frühen 13. Jahrhundert aus. Bis ins ausgehende 19. Jahrhundert waren es die Grafen und Herzöge von Oldenburg, die maßgeblich für Umbauten und Erweiterungen der Lambertikirche verantwortlich waren. Daneben war aber immer auch die Stadt Oldenburg mit ihrer Bürgerschaft am Gedeihen ihrer Pfarrkirche interessiert. Die heutige Kirchengemeinde Oldenburg führt ihre Tradition bis zu den Anfängen der Lambertikirche zurück. Deshalb wird auch die Geschichte der Kirchengemeinde in die Darstellung der neueren Zeit einbezogen.

Der hl. Lambertus und die Gründung der Kirche

Der heilige Lambertus, Namensgeber der Kirche, ist ein Adelsheiliger. Zum einen entstammte er selbst dem fränkischen Adel des 7. Jahrhunderts, zum anderen wurde er im Adel des frühen und hohen Mittelalters besonders hochgeschätzt. Die Verehrung des hl. Lambertus gründet in seinem Tod. Dieser wurde als Martyrium verstanden, auch wenn Lambertus nicht in einer Christenverfolgung gestorben ist, sondern im Rahmen einer Fehde des fränkischen Adels. Lambertus war Bischof von Maastricht und wurde in eine Fehde mit einem anderen Adeligen verwickelt. Als dieser ihn auf seinem Landsitz Leodium (daraus entstand später die Stadt Lüttich) überfallen und töten wollte, gewann Lambertus die Einsicht, dass Töten und das Fortschreiten der Blutrache nicht im Sinne Christi sind. Er hinderte seine Männer an der Gegenwehr und verzichtete

auch selbst darauf, sich mit dem Schwert zu verteidigen, das er gut zu führen verstand. Seine Feinde töteten ihn im Gebet. Der Gewaltverzicht des Lambertus und sein Tod bewirkten zweierlei: Zum einen ging die Blutrache nicht weiter, zum anderen erkannten die Menschen in ihm ein exemplarisch christliches Verhalten. Die Verehrung des Lambertus als Heiliger setzte unmittelbar nach seinem Tod ein. Als Gedenktag wird sein Todestag begangen, der 17. September 705. Über seinem Grab wurde eine Kirche errichtet, die Maria und Lambertus geweiht war.

Wann die Gründung der ebenfalls Maria und Lambertus geweihten Kirche in Oldenburg erfolgte, ist nicht bekannt. Die verschiedenen Datierungsmöglichkeiten ergeben einen Zeitraum von 1155 bis 1234. Sicher ist, dass 1237 ein Pfarrer in Oldenburg urkundlich erwähnt ist, der an der Lambertikirche seinen Dienst getan hat. Dass die Kirche dem heiligen Lambertus geweiht ist, zeigt den Einfluss des Grafenhauses auf die Gründung der Kirche. Lambertus als typischer Adelsheiliger wurde auch im Oldenburger Grafenhaus besonders verehrt. Ein weiteres Indiz dafür ist die um 1280 erfolgte Umbenennung der Kirche in Aurich, deren Kirchenherren die Oldenburger Grafen damals waren, in St. Lamberti-Kirche.

Wie die erste Lambertikirche in Oldenburg ausgesehen hat, ist nur zu vermuten. 1937 wurden bei der Anlage eines Heizungskellers zwei parallel zueinander liegende Findlingsreihen gefunden, die möglicherweise die Fundamente des Ursprungsbaus bildeten. Da damals keine systematische archäologische Untersuchung stattfand, sind nähere Aussagen zur Datierung und Gestalt dieses Baus nicht möglich. Vermutlich handelte es sich bei der ersten Lambertikirche um einen einschiffigen romanischen Bau aus geglätteten Findlingen, der in ähnlicher Form noch in den benachbarten Ortschaften Wiefelstede, Rastede und Bad Zwischenahn anzutreffen ist. Die Lambertikirche besitzt aus spätromanischer Zeit noch einen Kelch (s. u.). In der Stadt Oldenburg gab es im 13. Jahrhundert bereits eine zweite Kirche, die Nikolai-Kirche in der heutigen »Kleinen Kirchenstraße«. Reste des im 19. Jahrhundert weitestgehend abgerissenen Gebäudes haben sich dort bis heute erhalten, ein Teil des Grundrisses ist im Pflaster sichtbar gemacht.

Das Kanonikerstift St. Lamberti

A nlass zu einer grundlegenden Umgestaltung der Lambertikirche war der Tod von vier männlichen Angehörigen des Grafenhauses in der Schlacht von Coldewärf am 20. Juli 1368 im Rahmen einer Fehde mit den Friesen. Die gräfliche Familie suchte Trost und eine Vergewisserung des göttlichen Beistandes darin, dass sie die Pfarrkirche zu einem Kanonikerstift umwandelte. Die 1377 erfolgte Erhebung zu einer Stiftskirche wurde durch päpstliches Dekret am 18. Mai 1390 genehmigt. Neun Stiftsherren taten Dienst an der Lambertikirche bzw. ließen sich von niederen Klerikern vertreten. Die Stellung eines Stiftsherrn war angesehen und finanziell einträglich. Der Dekan des Stiftskapitels hatte in der Hierarchie des Erzbistums Bremen, zu dem Stadt und Grafschaft Oldenburg bis zur Reformation gehörten, eine einflussreiche Position. So kam es, dass der Dekan fast immer in Bremen residierte und dort mit Angelegenheiten des Bistums beschäftigt war.

Die St. Lamberti-Kirche wurde nun im gotischen Stil umgebaut. Die wenigen erhaltenen historischen Abbildungen zeigen eine turmlose, dreischiffige spätgotische Hallenkirche, wie sie in Nordwestdeutschland für diese Zeit häufig anzutreffen ist. Die Kirche hatte lediglich einen Dachreiter, für die Glocken wurde ein freistehender Turm auf dem Kirchhof errichtet. Verwandte Bauten für das Kirchenschiff finden sich zum Beispiel in Bremen (St. Martini, Unser Lieben Frauen), Osnabrück (St. Marien) oder etwas kleiner auch in Berne (St. Aegidius) und Vechta (St. Georg). Eine vergleichbare Anlage des ehemaligen Hallenumgangschores findet sich am Dom zu Verden.

In der gotischen Kirche gab es vermutlich einen durch Chorschranken oder Lettner und Triumphkreuz (s. u.) abgetrennten Chorraum für das tägliche Gebet der Stiftsherren und viele Seiten- oder Nebenaltäre. Kurz vor der Reformation wurde an zwanzig Altären täglich Messe gelesen – zumeist für das Seelenheil der Verstorbenen und für verschiedene Oldenburger Familien, allen voran für das Grafenhaus. Die Stiftsherren bzw. ihre geistlichen Vertreter waren zumeist nicht besonders theologisch gebildet. So waren sie zwar in der Lage, die Messe auf Latein zu

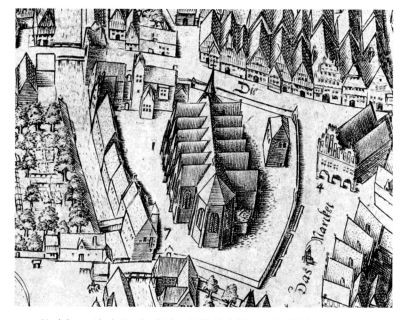

Vogelschauansicht der Lambertikirche mit Kirchhof, freistehendem Glockenturm, Marktplatz und Rathaus (rechts) sowie Stiftsgebäuden (links), Ausschnitt aus einem Kupferstich von Pieter Bast, 1598

lesen, nicht aber zu predigen. Diese für die spätmittelalterliche Frömmigkeit wichtige Aufgabe übernahm im 15. Jahrhunderts jeweils ein Mönch aus dem Kloster der Augustiner-Eremiten in Osnabrück. Er wohnte in dem Gebäudekomplex, der die Lambertikirche im Süden umgab. Diese mittelalterlichen Gebäude sind allesamt unter Herzog Peter Friedrich Ludwig im Zuge der klassizistischen Umgestaltung Oldenburgs abgebrochen worden. An ihrer Stelle stehen heute die klassizistischen Verwaltungsgebäude, die den Kirchhof nach Süden und Westen schließen. Im mittelalterlichen Bauzusammenhang bildete die Stiftskirche inmitten des Kirchhofs, der als Friedhof diente und von einer Mauer umschlossen war, gemeinsam mit den südlich gelegenen Stiftsgebäuden einen eigenen Kirchenbereich, der zwischen Burg und Stadt lag. Zu den Stiftsgebäuden gehörte ein Kapitelhaus für

die Stiftsherren, die nicht in klösterlicher Gemeinschaft und zum Teil auch nicht in Oldenburg wohnten, sowie Scheunen und Lagerräume. Hier gab es auch Räume für die Lateinschule, deren Lehrer zugleich Kantoren an der Kirche waren und deren Schüler das gottesdienstliche Geschehen als Chor mitbestimmten.

Die Reformation

Die Reformation in der Stadt Oldenburg begann 1527 mit dem Versuch, die Messfeier nach der Vorlage von Luthers Deutscher Messe umzugestalten. Die Gemeinde wurde am Gottesdienst beteiligt und begann deutsche Lieder zu singen. Dieser Vorstoß eines Messpriesters namens Walter Renzelmann konnte von der altgläubigen Seite bald unterbunden werden. Renzelmann wurde in das Marschendorf Schwei versetzt. Dabei spielte die Gräfinmutter Anna eine bestimmende Rolle. Ihre Söhne nahmen in Fragen der Religion Rücksicht auf ihre Mutter, die am hergebrachten Glauben festhielt.

Allerdings wurde der zweite Schritt zur Reformation in Oldenburg im nächsten Jahr (1528) durch den humanistisch gebildeten Grafen Christoph (1504–1566) unterstützt. Er sorgte dafür, dass ein in Wittenberg ausgebildeter Oldenburger an die Lambertikirche kam. Magister Ummius Ulricus forderte den amtierenden Augustinermönch zu einer Disputation heraus. Da dieser aber gar nicht erst antrat, wurde Ummius zum Sieger erklärt, und die Sache der Reformation nahm ihren Lauf. Seitdem wird in der Lambertikirche evangelisch gepredigt. Ummius hatte allerdings große Schwierigkeiten, sich gegen das immer noch bestehende, einflussreiche Stiftskapitel durchzusetzen. Immer wieder wurde ihm die Kanzel streitig gemacht und der Gottesdienst gestört. Es gehört zu den erstaunlichen Begebenheiten dieser Umbruchzeit, dass es der Überlieferung nach eine Marienerscheinung war, die dem müde gewordenen Ummius neue Kraft und neuen Mut gab. Er blieb in Oldenburg und führte die Reformation so weit fort, dass es nach einem politischen Um-

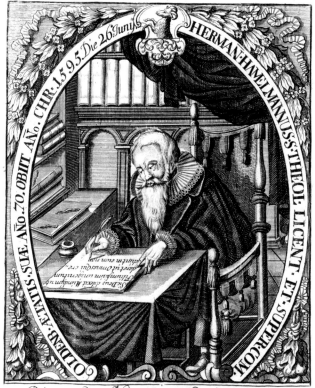

Dis war der Hamelmann, der öfters ist Vertriebē
Um Gottes wahres Wort, und vieles hat geschrieben,
Sein Leben zeüget dis, daß ein Theologus,
Kann sein, durch seinen Fleiß, auch ein Historicus.

Hermann Hamelmann (1525–1595), erster Superintendent der Grafschaft
Oldenburg, Kupferstich, anonym, 17. Jh., Kopie nach Vorlage um 1595

schwung in den Jahren 1529 – 30 einen eindeutigen Sieg für die
evangelische Seite gab. Das Stiftskapitel blieb allerdings beim
alten Glauben und wurde deshalb verpflichtet, keine neuen
Mitglieder mehr aufzunehmen. Die Feier der lateinischen Messe
wurde verboten, und die Einkünfte des Kapitels wurden anderen
Zwecken zugeführt. Bis zum Tode des letzten Stiftsherrn im

Jahre 1555 ergab sich dadurch die Situation, dass im Chorraum das lateinische Stundengebet gesungen wurde, während im Kirchenschiff die Stadtgemeinde evangelische Gottesdienste feierte. Das Kirchengebäude selbst wurde durch die Reformation zunächst nicht verändert. Heute sind aus der mittelalterlichen Zeit nur noch ein romanischer Kelch und ein spätgotisches Kruzifix in der Lambertikirche zu sehen.

Im Zuge der Reformation wurde die Grafschaft Oldenburg aus dem Verband des Erzbistums Bremen herausgelöst und zu einer eigenen Landeskirche. Gemäß den Vereinbarungen des Augsburger Religionsfriedens von 1555 bestimmte die Konfession des Landesherren die Konfession des zugehörigen Territoriums. Die Grafschaft wurde schrittweise evangelisch, aber erst recht spät, mit dem Regierungsantritt des Grafen Johann VII., bekam Oldenburg 1573 eine lutherische Kirchenordnung. Der Landesherr wurde darin zugleich zum Kirchenherrn bestimmt. Als leitenden Geistlichen erhielt die Grafschaft mit Hermann Hamelmann einen ersten Superintendenten, der die bischöfliche Funktion in der Oldenburgischen Kirche ausübte.

Bis 1789 war der Superintendent zugleich Erster Pfarrer der Lambertikirche, die damit zur Hauptkirche des Landes Oldenburg wurde. Dann wurde diese Personalunion aufgelöst, Predigtstelle der Generalsuperintendenten und nachmaligen Bischöfe der Oldenburgischen Kirche ist die Lambertikirche aber bis heute.

Die Frühe Neuzeit

Mit Einführung der Reformation wurde aus der Kollegiatskirche St. Lamberti die Pfarrkirche der lutherischen Stadt- und Landgemeinde Oldenburg. Zugleich war sie Hof- und Residenzkirche, wie es typisch für evangelische Sakralbauten der Residenzstädte war. St. Lamberti war die Hauptkirche der Grafschaft Oldenburg. Sie war in das höfische Leben eingebunden und wurde zu einem Ort, an dem sich die herrschaftliche Repräsentation des Grafen entfalten

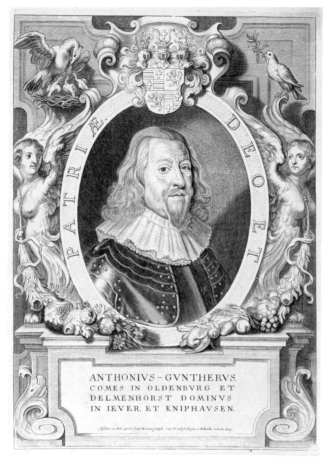

ANTHONIVS – GVNTHERVS,
COMES IN OLDENBVRG ET
DELMENHORST DOMINVS
IN IEVER, ET KNIPHAVSEN.

Graf Anton Günther von Oldenburg (reg. 1603–1667), Kupferstich von Coenrad Waumans nach Zeichnung von Anselm van Hulle, 1654

konnte. Gleichzeitig war die Lambertikirche auch in das soziale und rechtliche Gefüge der Stadt Oldenburg eingebunden. So besaß der Rat der Stadt zum Beispiel das Patronat über die zweite Pfarrstelle an St. Lamberti und über die Pfarrstelle an St. Nicolai.

Von 1603 bis 1667 wurde Oldenburg von Graf Anton Günther regiert. Seiner geschickten Neutralitätspolitik ist es zu verdanken, dass die Grafschaft von den Auswirkungen des Dreißigjährigen Krieges weitgehend verschont geblieben ist. Anders als etwa Kirchen im benachbarten Niederstift Münster wurde St. Lamberti nicht von der marodierenden Soldateska geplündert.

Während dieser Zeit sorgte Graf Anton Günther dafür, dass die Lambertikirche als Haupt- und Hofkirche repräsentativer ausgestattet wurde. Unter anderem schuf der Hamburger Bildhauer Ludwig Münstermann, der zu den bedeutendsten Künstlern des Manierismus in Deutschland zählt, neue Ausstattungsstücke für St. Lamberti. 1612/13 fertigte Münstermann vermutlich im Auftrag der Gräfinmutter Elisabeth eine stattliche Kanzel, von der sich nur der Kanzelfuß – Mose mit den Gesetzestafeln darstellend – im Landesmuseum Oldenburg erhalten hat.

Während des Dreißigjährigen Krieges entstanden in Münstermanns Werkstatt ein Cronament als Bekrönung für die Abtrennung des Chores vom Umgang und ein Kommunikantenstuhl (1621) sowie 1634 der Prospekt für die neue Orgel von Gerdt Kröger. Insgesamt ging man nach der Reformation behutsam mit der Bausubstanz und Ausstattung der alten Lambertikirche um. Die stärkere Gewichtung, die der Predigt im lutherischen Gottesdienst zukam, machte es erforderlich, dass Sitzplätze in größerer Zahl geschaffen wurden. In beiden Seitenschiffen der Kirche baute man daher Emporen ein.

Auch in den gottesdienstlichen Formen zeigte sich an St. Lamberti die »bewahrende Kraft des Luthertums« (J. M. Fritz). Zwar bedeuteten das Ende des Kollegiatstifts und das Aussterben der Stiftsherren in liturgischer Hinsicht einen tiefen Einschnitt, dennoch gab es an der Haupt- und Pfarrkirche weiterhin ein reiches gottesdienstliches Leben. An Sonn- und Feiertagen fanden allein an St. Lamberti drei Gottesdienste statt: Früh-, Haupt- und Nachmittagsgottesdienst. An die Stelle des Stundengebets der Kanoniker traten Vorfeiern, namentlich die Vesper am Sonnabend und die Mette an Sonntagen. Die Feier des Hauptgottesdienstes an St. Lamberti folgte der in der Kirchenordnung von 1573 vorgesehenen Ordnung für die Städte der Grafschaft. Der Hauptgottesdienst trug weiter die Bezeichnung »Messe«,

Mose mit den Gesetzestafeln, Kanzelfuß der alten Lambertikirche,
Sandsteinfigur von Ludwig Münstermann, 1612/13
(Landesmuseum Oldenburg)

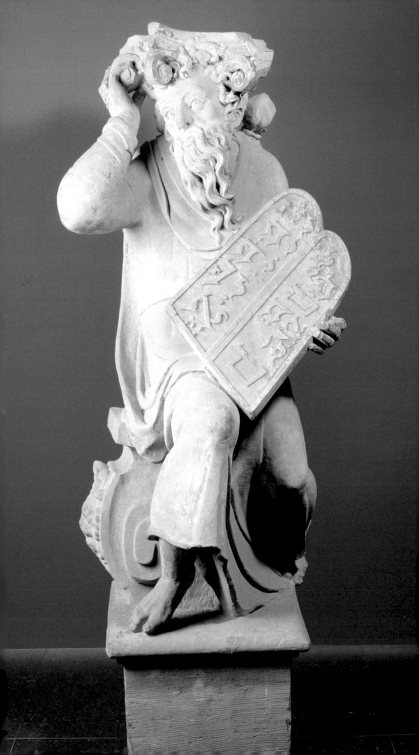

umfasste stets Predigt und Mahlfeier und bewahrte trotz aller reformatorischen Akzentuierungen wesentliche Elemente der mittelalterlichen Messe einschließlich der regelmäßigen Verwendung lateinischer Gesänge. Eine entscheidende Rolle für die feierliche Ausgestaltung der sonntäglichen Messe hatten die Schüler der 1573 neu gegründeten Lateinschule, die im Kapitelhaus des aufgelösten Kollegiatstiftes direkt neben der Kirche untergebracht war. Der Schülerchor hatte unter anderem den Eingangspsalm (Introitus) und die feststehenden Stücke der Messe sowie Psalmen und Antiphonen in Vesper und Mette zu singen. Er übernahm damit in gewisser Hinsicht Aufgaben der Stiftsherren. Im nördlichen Seitenschiff wurde für den Chor der Lateinschule ein eigener Stand, der sogenannte Schülerchor, errichtet. Neben den musikalischen Aufgaben hatten die Lateinschüler außerdem als »Chorknaben«, das heißt als Ministranten, am Gottesdienst mitzuwirken. Die Kirchenordnung von 1573 erwähnt, dass während der Spendung des Heiligen Abendmahles von den Chorknaben Tücher zwischen Pfarrer und Kommunikanten gehalten werden sollten.

1667 starb Graf Anton Günther, ohne einen ehelichen Sohn hinterlassen zu haben, sodass die Stammlinie des Hauses Oldenburg erlosch. Die königlich-dänische Linie des Hauses Oldenburg, die seit 1448 die Krone Dänemarks innehatte, erbte die Grafschaften Oldenburg und Delmenhorst. Die lutherische Kirche Oldenburgs blieb weiterhin eine eigenständige Landeskirche mit einem Generalsuperintendenten an der Spitze, der seinen Sitz an der Lambertikirche hatte. St. Lamberti blieb Hauptkirche, während der Status als Hofkirche verloren ging. In die Zeit der dänischen Regierung fällt die neue Kirchenordnung, die 1725 erlassen wurde und unter anderem die Konfirmation als zusätzlichen kirchlichen Ritus einführte. Die dänischen Könige sorgten dafür, dass ihre pietistisch geprägte Frömmigkeit auch in Oldenburg gefördert wurde.

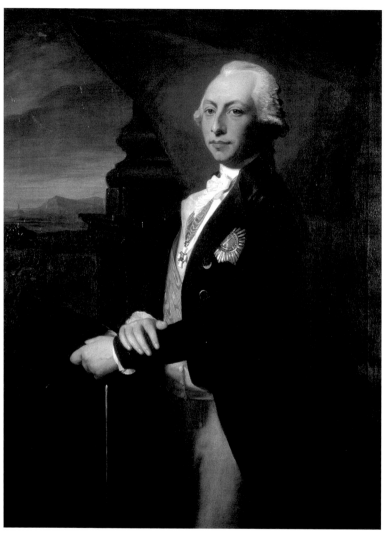

Herzog Peter Friedrich Ludwig (reg. 1785–1829), Gemälde von Jean Laurent Mosnier, um 1780 (Landesmuseum Oldenburg)

Herzog Peter Friedrich Ludwig und der Klassizismus

Die dänische Herrschaft endete 1773, als die Könige von Dänemark die Grafschaften Oldenburg und Delmenhorst per Tauschvertrag den Herzögen von Holstein-Gottorp übertrugen, die wiederum eine Seitenlinie des Hauses Oldenburg darstellten. 1774 wurde die Grafschaft zum Herzogtum erhoben. Herzog Peter Friedrich Ludwig (reg. 1785–1829) – zweiter Herrscher aus dem Hause Gottorp – nahm in besonderer Weise Einfluss auf die architektonische Gestaltung von St. Lamberti. Peter war dank der sorgfältigen Erziehung und Ausbildung, für die seine Cousine Zarin Katharina die Große von Russland gesorgt hatte, mit den Gedanken der Aufklärung, der antiken Architektur und dem in der zweiten Hälfte des 18. Jahrhunderts aufkommenden Baustil des Klassizismus vertraut. Während seiner Regentschaft ordnete er den oldenburgischen Staat im Sinne des aufgeklärten Absolutismus und ließ die Residenzstadt Oldenburg im klassizistischen Stil umgestalten. Um 1790 wies die Lambertikirche gravierende Baumängel auf, die in der Schwächung der Fundamente infolge der zahlreichen Grablegen im Kircheninneren ihre Ursache fanden. Mehrere befragte Gutachter, darunter der Hamburger Baumeister E. G. Sonnin, sprachen sich für eine grundlegende Instandsetzung aus. Nach Ostern 1790 wurde die Kirche geschlossen und 1791–95 erfolgte ein Umbau, der fast einem Neubau gleichkam. Gleichzeitig wurde der Friedhof um die Kirche herum aufgegeben. In der Folge wurden der Glockenturm und die Friedhofsmauer abgerissen, der Marktplatz vergrößert und einheitlich gepflastert. Die Stadtgemeinde benutzte von nun an den vor der Stadt gelegenen St. Gertrudenkirchhof als Begräbnisstätte.

Peter Friedrich Ludwig ließ sich regelmäßig über die Bauangelegenheiten der Lambertikirche unterrichten und nahm entscheidenden Einfluss auf das architektonische Konzept. Zwar wurde der katholische münstersche Dombaumeister Joseph Bernhard Winck mit der Leitung des Umbaus betraut, wesentliche Impulse und Ideen zur architektonischen Gestaltung gingen aber vom Herzog selbst aus. Winck schlug 1790 vor, die sta-

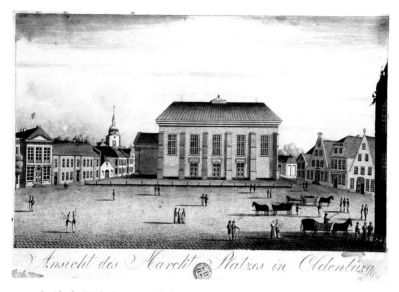

Ansicht des Marktplatzes in Oldenburg mit klassizistischer Lambertikirche, kolorierte Umrissradierung von G.F.F. David, um 1820 (Staatsarchiv Oldenburg)

bilen Längsmauern der Kirche im Norden und Süden sowie die Westwand beizubehalten, den gotischen Umgangschor hingegen abzureißen. Für das Innere des nun entstehenden Mauerquadrats plante Winck zunächst einen ovalen Raum, dem im Osten eine Eingangshalle (Vestibül) vorgelagert werden sollte, die an die Stelle des alten Chores treten sollte. Der Standort des Altars war im Westen vorgesehen. Grundsätzlich folgte man diesen Vorschlägen, insbesondere da die Beibehaltung dreier mittelalterlicher Wände eine enorme Kostenersparnis bedeutete. Herzog Peter griff in die architektonische Gestaltung des Kircheninnenraumes intensiv und bis in das Detail ein. Er untermauerte diese Eingriffe mit profunden Kenntnissen der Architekturtheorie und zeigte, dass er einen klassisch geschulteren und damit moderneren Geschmack besaß als sein Baumeister Winck, der noch mehr dem Spätbarock verhaftet war. Der Herzog wollte aber keinesfalls über Befehle und Anordnungen auf die architek-

tonische Gestaltung einwirken, sondern als Kenner und Liebhaber (»Dilettante«) der Architektur in einen Diskurs mit Winck treten. Daher erhielt dieser die herzoglichen Verbesserungsvorschläge in anonymisierter Form. Wesentliche Vorschläge des Herzogs wurden schließlich bei dem Umbau realisiert. So setzte sich der Landesherr mit der Idee durch, eine Rotunde und nicht das von Winck projektierte Oval in die Umfassungsmauern einzufügen. Außerdem gehen die Laterne als Abschluss der Kuppel, die Einfügung eines Frieses oberhalb der Säulen, die Platzierung und Gestaltung der Kanzel sowie die Wahl der schlichteren ionischen Säulenordnung auf den Herzog zurück. Winck hatte gekuppelte Säulen mit Kompositkapitellen vorgesehen. Es entstand eine Kirche im Sinne der Aufklärung und im Geschmack des Klassizismus. Wincks Ziel war es, einen Bau von »edler Simplicität« zu schaffen. In beeindruckender Weise ist dieses bei der Gestaltung des Kirchenraumes als überkuppelte Rotunde mit ihren dezenten Farbakzenten gelungen.

Das Äußere der Kirche wurde wie ein säulenloser griechischer Tempel (Astylos) gestaltet und mit ockergelb gestrichenem Putz einheitlich gefasst. Gleichwohl blieben die mittelalterlichen Strebepfeiler in ihrer Unregelmäßigkeit erhalten. Als die klassizistische Kirche am Sonntag Kantate 1795 eingeweiht wurde, müssen die Schlichtheit und Modernität des Gotteshauses auf viele Oldenburger wie ein Schock gewirkt haben. An die Stelle der von zahlreichen Pfeilern verstellten gotischen Hallenkirche war ein offener, lichtdurchfluteter Zentralraum getreten. Dieses entsprach der religiösen Vorstellungswelt Herzog Peters. Im Sinne der Aufklärungstheologie sollte Religion vor allem der Vernunft folgen und der moralischen Besserung dienen. Kein Bild, keine mystische Dunkelheit sollte von der vernünftigen Religion ablenken. Die klassizistische Lambertikirche war deshalb völlig bilderlos. Das Licht, die Kreisform und das Architekturmotiv der zwölf Säulen unter einer zentralisierenden Kuppel wurden die bestimmenden Symbole des Kirchenraumes. Die Predigt war nun eindeutig Mittelpunkt des Gottesdienstes. Die theaterähnliche Ausrichtung der Emporen auf den Kanzelaltar trug diesem Anliegen auch architektonisch Rechnung. Liturgische Gesänge kamen – sofern sie nicht bereits in dänischer Zeit verloren gegangen

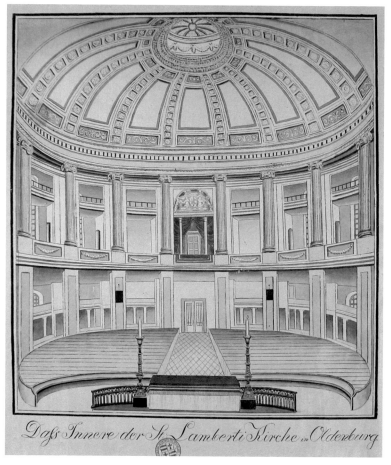

Die Rotunde der Lambertikirche Richtung Osten, kolorierte Umrissradierung von G.F.F. David, um 1828 (Staatsarchiv Oldenburg)

waren – zunehmend außer Gebrauch. Auf Initiative des Herzogs und seines Superintendenten wurden die liturgischen Formen stark vereinfacht und die Gestaltung des Gottesdienstes mehr dem einzelnen Pfarrer überlassen. Die überkommene Messform

*Casinoplatz in Oldenburg mit klassizistischer Westfassade der Lambertikirche,
Gouache von Theodor Presuhn, um 1848 (Landesmuseum Oldenburg)*

des Gottesdienstes wandelte sich so zunehmend zur schlichten
Form des Predigtgottesdienstes, der schließlich 1841 verbindlich
vorgeschrieben wurde. Gleichwohl wurde auch im Zeitalter der
Aufklärung an St. Lamberti grundsätzlich nahezu jeden Sonntag
das Abendmahl gefeiert. So überzeugend und einzigartig das
Ergebnis des klassizistischen Umbaus ist, so darf nicht ver-
schwiegen werden, dass die Aufklärung den eigentlichen Bilder-
sturm an St. Lamberti mit sich brachte. Zahlreiche mittelalter-
liche Kunstwerke, darunter die gotischen Glasmalereien, Altäre
und Skulpturen, verschwanden im Zuge des klassizistischen
Umbaus, auch manieristische und barocke Grabmäler und Epi-
taphe wurden zerstört. Die zerbrochenen Reste nutzte man als
Baumaterial. Ebenso hatte der Umbau gravierende finanzielle
Folgen. Die letzten Reste des mittelalterlichen Stiftsvermögens
wurden aufgebraucht und die Pfarrgemeinde verschuldete sich
über Jahrzehnte erheblich.

Historismus und neugotische Umgestaltung

In den Jahren 1818 bis 1828 war bereits eine erste Hauptreparatur der klassizistischen Kirche notwendig geworden. Dabei mussten unter anderem die Stuckaturen an der Kuppel gefestigt, die Balken der Emporen aufgrund von Fäulnis ausgetauscht und die Gipsdecken über den Emporen erneuert werden. Das klassizistische Erscheinungsbild blieb dabei einschließlich der Farbfassung des Kirchenraumes unverändert.

Ab der Mitte des 19. Jahrhunderts änderten sich Geschmack und Stilempfinden so grundlegend, dass die klassizistische Kirche von zahlreichen Gemeindegliedern als zu schlicht und kühl empfunden wurde. 1854/63 und 1894 erfolgten daher farbintensive Neuausmalungen der Rotunde im Stil des Historismus. Der Oldenburger Theatermaler Wilhelm Mohrmann versah 1894 die Kuppel mit historistischer Schablonenmalerei, der Fries wurde in der Technik der Illusionsmalerei mit Girlanden bereichert. Zu den tiefgreifendsten Änderungen führten aber die gewandelten theologischen und liturgischen Vorstellungen, die namentlich von den neulutherischen Pfarrern an St. Lamberti eingebracht wurden. Es fand eine Rückbesinnung auf Luther und die lutherische Kirche des 16. Jahrhunderts sowie eine Abkehr, ja vehemente Ablehnung der Aufklärung statt. Im Kirchbau hatte man nun das Ideal einer gotischen Kirche vor Augen, deren Äußeres von Türmen geprägt und deren Inneres in ein Kirchenschiff und einen davon abgesonderten Chor mit Hochaltar zur Feier des Heiligen Abendmahls untergliedert war. Normativen Charakter für den evangelischen Sakralbau in ganz Deutschland erhielten diese Vorstellungen durch das Eisenacher Regulativ von 1861, das unter stark neulutherischem Einfluss entstand. Auch für St. Lamberti stellt dieses Programm einen Bezugsrahmen für die neugotische Umgestaltung dar.

Bereits 1853 schlug Pfarrer Friedrich Gröning vor, den Kanzelaltar aufzulösen und durch einen säulengerahmten Hochaltar mit Gemälde der Verklärung Christi sowie eine seitlich davon freistehende Kanzel zu ersetzen. Dieser schwerwiegende Eingriff in die Symmetrie der Rotunde wurde allerdings nicht realisiert. Gleichwohl hatte sich Gröning 1852 gegen seinen liberaler ge-

sinnten Kollegen bei der Aufstellung eines Altarkruzifixes durch-
gesetzt. Die rationale Strenge und Bilderlosigkeit der Rotunde
sollten damit aufgebrochen werden.

An St. Lamberti waren in den folgenden Jahrzehnten gleich-
zeitig konservativ-neulutherische und liberale Pfarrer tätig.
Letztere fanden ihre Wähler und Förderer im liberal geprägten
Bürgertum der Stadt Oldenburg. Bei der architektonischen
Gestaltung setzten sich die neulutherisch orientierten Pfarrer,
namentlich Pfarrer Johann Pralle, durch. Seit 1864 gab es Pläne
für den vollständigen Um- bzw. Neubau in neugotischen Formen
nach den Vorgaben des Eisenacher Regulativs, für die der zu
dieser Zeit in Oldenburg tätige Architekt Ernst Klingenberg aus
Bremen verantwortlich zeichnete. Allerdings fehlten zur Realisie-
rung dieses Projektes zunächst die finanziellen Mittel. Erst als
1872 der Oldenburger Kaufmann Carl Propping der Kirchen-
gemeinde 10.000 Taler stiftete, konnte zumindest ein erster Teil-
abschnitt realisiert werden, welcher der Gemeinde besonders
wichtig erschien: der Bau eines Glockenturmes. Das Geläut der
Kirche hing seit dem Abriss des alten freistehenden Glocken-
turmes im Jahre 1807 im Lappan, dem Turm der ehemaligen
Heilig-Geist-Kapelle am anderen Ende der Altstadt. Nach Entwür-
fen der Gebrüder Ernst und Ludwig Klingenberg wurden dem
klassizistischen Baukörper im Westen in den Jahren 1873–76
ein hochaufragender Turm aus rotem Backstein und eine West-
fassade in neugotischen Stilformen angefügt.

Das Äußere der Kirche zeigte sich nun uneinheitlich: die
Westfassade war neugotisch, das Übrige der Kirche behielt sein
klassizistisches Erscheinungsbild. Erst 1885 wurde dieses ge-
ändert. Anlass war der Brand des Wiener Ringtheaters im De-
zember 1881, bei dem mehr als 380 Menschen starben, weil die
Fluchtwege Mängel aufgewiesen hatten. An St. Lamberti waren
die Fluchtwege ähnlich problematisch beschaffen. Die Treppen
zu den Emporen bestanden aus Holz. Unter dem Eindruck des
Ringtheaterbrandes verfügte der Magistrat der Stadt Oldenburg
daher im Mai 1882, dass steinerne Treppen als zusätzliche
Fluchtmöglichkeit geschaffen werden mussten. Innerhalb des
klassizistischen Baukorpus waren diese steinernen Treppen nicht
unterzubringen. Unter der Leitung von Ludwig Klingenberg wur-

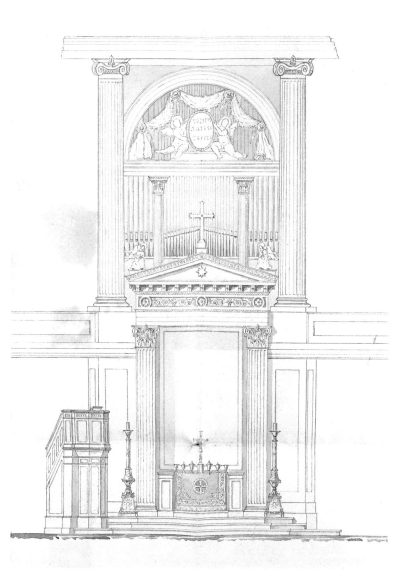

*Entwurf für einen neuen Altar der Lambertikirche, darüber Ansicht der
klassizistischen Orgel von 1792/1800, kolorierte Zeichnung (Ausschnitt) von
Carl Inhülsen, 1856*

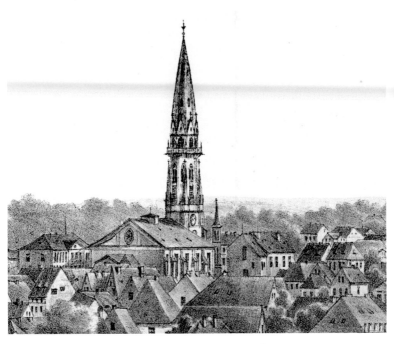

*Ansicht der klassizistischen Lambertikirche mit neugotischem Westturm,
Lithographie (Ausschnitt) von Gustav Frank, um 1883*

den daraufhin von 1885–87 im Rahmen der vollständigen neu-
gotischen Ummantelung des klassizistischen Baukörpers an den
Ecken vier Türme mit massiven Treppenläufen im Inneren sowie
Außenwände eines polygonalen Chorraumes als Umhüllung der
klassizistischen Vorhalle errichtet. Das Äußere der Kirche gleicht
seitdem einem vieltürmigen »Dom« – ähnlich den zuvor errich-
teten Bauten der Marktkirche in Wiesbaden (1853–62) oder der
Paulskirche in Schwerin (1862–69).

Der Altar blieb weiterhin im Westen der Rotunde. Ursprüng-
lich war geplant, den überkuppelten Zentralraum zu entfernen
und das Innere ebenfalls neugotisch zu gestalten. Der Chor-
schluss der Kirche hätte dann tatsächlich anstelle der Eingangs-

halle den Altarraum der Kirche beherbergt, das Kirchenschiff war als dreischiffige Halle mit seitlichen Emporen geplant. Die Forderungen des Eisenacher Regulativs wären damit auch im Inneren umgesetzt worden. Aus Geldmangel ist diese innere Umgestaltung allerdings nicht zustande gekommen. Wie diese ausgesehen hätte, lässt ein Vergleich mit dem Innenraum der 1861 von Ernst Klingenberg fertiggestellten Stadtkirche in Rotenburg/ Wümme erahnen. Das Äußere erhielt aber durch Klingenbergs Umbau eine völlig neue Erscheinung. Die Silhouette der Stadt wird seither von der neugotischen Lambertikirche mit ihren markanten fünf Türmen geprägt. Dieses Äußere steht bis heute in einer starken Spannung zum klassizistischen Inneren. Eindrucksvoll veranschaulicht die Kirche auf diese Weise den radikalen Wandel theologischer Grundeinstellungen und daraus abgeleiteter Idealvorstellungen zum Kirchbau innerhalb eines Jahrhunderts.

Der neugotische Umbau der Kirche hatte der Gemeinde eine große finanzielle Last und zahlreiche Konflikte mit dem Architekten eingebracht. Erste Schäden am Hauptturm traten bereits 1888 auf. Der ursprünglich massiv ganz aus Backsteinen gemauerte Turmhelm mit großzügiger Galerie erwies sich als instabil. 1889 wurde er abgebrochen und nach Entwürfen des Hannoveraner Architekten Karl Börgemann durch eine leichtere Holzkonstruktion mit Schieferdeckung ersetzt.

In der zweiten Hälfte des 19. Jahrhunderts hat sich nicht nur das Äußere der Lambertikirche verändert. Die 1849/53 in Kraft getretene Oldenburgische Kirchenverfassung gab den Pfarrgemeinden mehr Rechte. Für St. Lamberti entfielen die Patronatsrechte der Stadt und die enge Bindung an Konsistorium und Landesherrn. Gleichwohl blieb die Lambertikirche bis zur Abdankung des Großherzogs 1918 die Kirche des Hofes. Sie war weiterhin Predigtstätte der Oberkirchenräte in ihrer Funktion als leitende Geistliche der Landeskirche. Die Bevölkerungszahl war inzwischen so stark gestiegen, dass die Zahl der Pfarrstellen an St. Lamberti zeitweilig bis zu fünf Pfarrer betrug. 1897 wurde die Landgemeinde Oldenburg vom Sprengel der Lambertikirche abgetrennt und in die eigenständigen Pfarrgemeinden Eversten, Ofen und Ohmstede aufgegliedert.

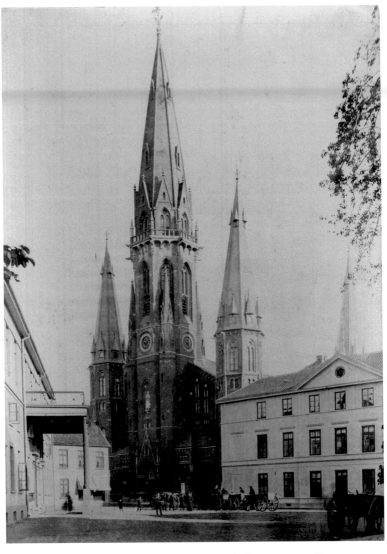

Westfassade der Lambertikirche mit massivem Helm des Hauptturmes, Foto, um 1887

Erster Weltkrieg und Weimarer Republik

Die ursprüngliche Planung, das Innere von St. Lamberti unter Entfernung der Rotunde in eine neugotische Hallenkirche umzugestalten, wurde auch zu Beginn des 20. Jahrhunderts nicht realisiert. Letzte Überlegungen zur Vollendung der neugotischen Konzeption durch den erneuten inneren Umbau der Kirche wurden 1904 angestellt, traten dann aber wegen vordringlicher Beschäftigung mit den Neubauplanungen eines großen Gemeindehauses an der Peterstraße in den Hintergrund. Schließlich vereitelte der Erste Weltkrieg alle Umbaupläne. Während des Krieges gab die Kirchengemeinde die Kupferdeckung des Kirchendaches für Rüstungszwecke ab. Als Ersatz wurde das Dach mit Schieferplatten gedeckt, die um 1970 durch die bis heute bestehende Eternitdeckung ersetzt wurde. Die ursprüngliche, edlere Gestalt des Kirchendaches ist dem Krieg zum Opfer gefallen. Bis heute ist dieser »Kriegsverlust« nicht wieder rückgängig gemacht worden. 1917 wurde mit Ausnahme einer Glocke das vollständige Geläut von 1876 beschlagnahmt. Erst 1925 konnten die fehlenden vier Glocken durch Neugüsse der Firma Rincker in Sinn/Hessen ersetzt werden.

In den Jahren nach dem Ersten Weltkrieg war an dringend notwendige Reparatur- und Umbaumaßnahmen am Kirchengebäude nicht zu denken. Die Renovierungsplanungen wurden erst 1926 wieder aufgenommen. In dieser Zeit entwickelten sich die Pläne zum Neubau einer Kirche für den anwachsenden Nordteil der Gemeinde zu einer weiteren wichtigen Angelegenheit, der man zunächst den Vorzug gab. Seit Mitte des 19. Jahrhunderts war die Zahl von Gemeindegliedern und Pfarrstellen kontinuierlich gestiegen. Ab 1921 hatte die Kirchengemeinde die Garnisonkirche an der Peterstraße vom Reichsvermögensamt als zusätzliche Gottesdienststätte angemietet. 1931 erhielt der Nordteil der Gemeinde mit dem Neubau der Auferstehungskirche ein eigenes Kirchengebäude. Umbau und Renovierung von St. Lamberti, insbesondere der gewünschte Einbau einer Zentralheizung, wurden zunächst zurückgestellt. Immerhin erfolgten 1930 der Umbau und die Erweiterung der Orgel durch die Firma Furtwängler und Hammer in Hannover.

Renovierung 1937

Als 1937 Stuckteile von der Kuppel herabfielen, kam das lange geplante Renovierungs- und Umbauprojekt für das Innere zur Ausführung. Erstmals wurde eine Zentralheizung eingebaut. Die Leitung der Baumaßnahme hatte der Hannoveraner Architekt Paul Kanold. Er ließ den Raum im Sockelgeschoss des Hauptturmes zu einer Taufkapelle umgestalten. Das Innere der Rotunde erhielt im Erdgeschoss und auf der Hauptempore neue Bänke, die sich der Kreisform des Kircheninneren anpassten. Die farbliche Neugestaltung, welche die Rotunde 1937 nach Vorschlägen Kanolds erfuhr, orientierte sich an Vorbildern der italienischen Renaissance. Die eigenzeitliche Fassung in verschiedenen Grauabstufungen mit blaugrünen Teilflächen bewirkte eine Monumentalisierung, die dem herrschenden Zeitgeist entgegenkam.

Nationalsozialismus und Nachkriegszeit

Die nationalsozialistische Diktatur beeinflusste auch das Gemeindeleben an St. Lamberti. Vorbote dieser düsteren Zeit war die sogenannte Kwami-Affäre im Jahre 1932. Der Freistaat Oldenburg hatte in diesem Jahr als erstes Land des Deutschen Reiches eine NS-Regierung erhalten. Als die Kirchengemeinde den farbigen Pastor Robert Kwami aus Togo, dessen evangelische Kirche über die Norddeutsche Mission mit der oldenburgischen Kirche partnerschaftlich verbunden war, zu einer Predigt in St. Lamberti einlud, wollte die NS-Landesregierung dieses Vorhaben verhindern. Die Verantwortlichen in der Kirchengemeinde trotzten dem staatlichen Druck und Kwami predigte in zwei Gottesdiensten in einer überfüllten Lambertikirche. Die Kwami-Affäre ist ein Beispiel für kirchliche Standhaftigkeit gegenüber dem NS-Staat – einer Grundhaltung, die sich an St. Lamberti nicht dauerhaft und schon gar nicht massenhaft hielt. Spätestens nach der Machtübernahme der NSDAP im Reich 1933 konnte sich auch die evangelische Kirche dem Sog der

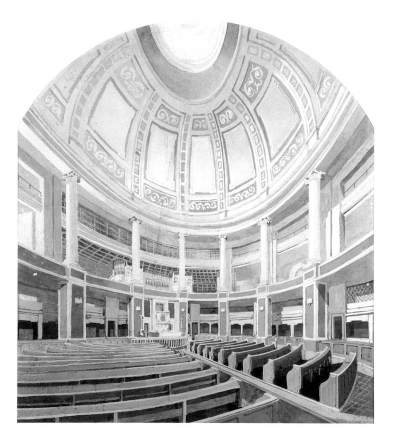

Farbentwurf für die Neufassung der Lambertikirche, Aquarell von Paul Kanold, 1937

Diktatur nicht entziehen. 1934 erfolgte die Eingliederung der Oldenburgischen Landeskirche in die Deutsche Evangelische Kirche. Oberkirchenrat Johannes Volkers wurde im August 1934 in St. Lamberti durch Reichsbischof Müller als Landesbischof eingeführt. Damit sollte das nationalsozialistische Führerprinzip einen stärkeren Ausdruck in der Kirche Oldenburgs finden. Wie überall im Reich war die oldenburgische Pfarrerschaft in Anhänger der

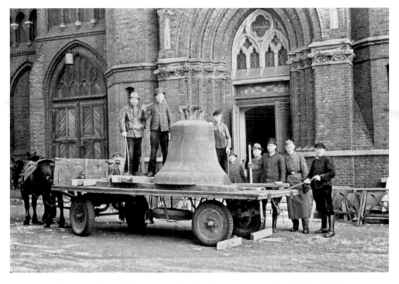

Abtransport der zu Rüstungszwecken beschlagnahmten großen Glocke, 1942

Bekennenden Kirche und der Deutschen Christen gespalten. Letztere bestimmten die Kirchenleitung. Einziger Vertreter der Bekennenden Kirche in der Stadt Oldenburg war Johannes (Hans) Rühe, der seit 1922 Pfarrer an St. Lamberti war. Allen Repressalien des NS-Staates zum Trotz bezog er im Laufe des Kirchenkampfes klar Stellung zu Missständen der NS-Diktatur, der Benachteiligung von bekennenden Christen und der Euthanasie.

Den Zweiten Weltkrieg überstand die Lambertikirche in baulicher Hinsicht ohne größere Schäden. 1942 war die Gemeinde wiederum gezwungen, die Glocken der Kirche für Rüstungszwecke abzuliefern. Erneut sollten vier der fünf Glocken eingeschmolzen werden. Die größte Glocke, die sogenannte Krieger-Gedächtnis-Glocke, wurde auf dem Abtransport zum Güterbahnhof offenbar von mutigen Oldenburgern vom Wege abgebracht und versteckt. Die übrigen drei Glocken verschwanden. Erst als 1987 die Luther-Glocke nach altem Vorbild neu gegossen wurde, war das Geläut von fünf Glocken wieder vollständig und der Kriegsverlust kompensiert.

Nachdem die Stadt Oldenburg am 3. Mai 1945 von kanadischen Truppen kampflos eingenommen worden war, ging die Leitung der Oldenburgischen Landeskirche in die Hände von Wilhelm Stählin über, der als Professor in Münster einer der einflussreichsten praktischen Theologen in Deutschland gewesen ist. Am 17. Juni 1945 predigte Stählin in einem eigens anberaumten »Landes-Buß-und-Bettag« in St. Lamberti. Die Schuld Deutschlands und der Kirche im Nationalsozialismus deutete er darin als »Abfall von Gott und seiner heiligen Ordnung«. Als Bischof von Oldenburg führte Stählin die Kirche durch die schwierige Nachkriegszeit und war treibende Kraft der Neuordnung der Kirche nach der NS-Diktatur, die ihren deutlichsten Ausdruck in der neuen, bis heute in Geltung stehenden Kirchenordnung von 1950 fand. Stählin war Anhänger der »Berneuchener Bewegung« und Mitbegründer der Evangelischen Michaelsbruderschaft. Zudem zählte er zu den führenden Köpfen der ökumenischen Bewegung in Deutschland. Die Kirchengemeinde Oldenburg wurde während seiner Amtszeit Schauplatz der liturgischen Erneuerungsbestrebungen der »Berneuchener«. Ziel dieser Bewegung waren reichere Gottesdienstformen, eine Abkehr von der seit der Aufklärung in den evangelischen Kirchen Deutschlands dominierenden schlichten Form des Predigtgottesdienstes und eine Rückbesinnung auf die Messform des Mittelalters und der lutherischen Reformation. Stählin bevorzugte für diese Reformbemühungen allerdings die Garnisonkirche und nicht die nüchtern rationalistische Rotunde in der Lambertikirche. Die Kirchengemeinde Oldenburg wurde gewissermaßen Proberaum der liturgischen Erneuerung der evangelischen Kirche: Noch bevor die lutherischen Kirchen den Einfluss der Berneuchener in ihre gottesdienstlichen Ordnungen (Agende von 1955) aufnahmen, wurden diese neuen, stärker an der Messform orientierten liturgischen Formen in Oldenburg bereits gefeiert.

In bewusster Abgrenzung vom Landeskirchentum der Vergangenheit und dem auf NS-Einfluss zurückgehenden Titel eines »Landesbischofs« führten Stählin und alle seine Nachfolger den Titel »Bischof der Evangelisch-lutherischen Kirche in Oldenburg«. Bis heute ist St. Lamberti die Bischofskirche der oldenburgischen Kirche. Hier finden die bischöflichen Amtshandlungen wie Ordi-

nationen, Einsegnung des neuen Bischofs und die Vokation von
Religionslehrern statt. Überregionale Bedeutung als Haupt- und
Bischofskirche und pfarrkirchliche Funktion innerhalb der Kir-
chengemeinde Oldenburg sind an St. Lamberti in eigentüm-
licher Weise verknüpft. Die pfarrkirchliche Funktion besitzt
St. Lamberti dabei allerdings nur noch für den inneren Bereich
der Stadt Oldenburg. Im Zuge des Flüchtlings- und Vertriebe-
nenzuzugs nach Oldenburg wuchs die Bevölkerung im Nordteil
der Kirchengemeinde so stark an, dass in der Nachkriegszeit zu-
sätzlich zu der 1931 erbauten Auferstehungskirche weitere Got-
tesdienststätten entstanden: die Christuskirche (1955) und die
Martin-Luther-Kirche (1962). Heute ist St. Lamberti nur für zwei
Pfarrbezirke der Kirchengemeinde Oldenburg Pfarrkirche.

Renovierung und Umbau 1966 – 72

Als im Februar 1966 Steine vom Hauptturm der Kirche
herabfielen, löste dies einen erneuten Umbauprozess
aus, der sich bis in das Jahr 1972 hinzog. Zunächst
musste die schadhafte Bausubstanz des Turmes gesichert wer-
den. Zur Verbesserung der Turmstatik wurden einzelne Schall-
öffnungen mit Betonscheiben versehen, die Helme von Haupt-
turm und Seitentürmen erhielten eine neue, vereinfachte
Kupferdeckung. Aus Sicherheits- und Kostengründen wurden
auch die Fialen auf den Strebepfeilern der Längswände entfernt.
Schließlich erfolgte die Sicherung der Kuppel durch einen Ring
aus Stahlträgern, der die Holzbalken zwischen den Pfeilern ent-
lastet und so die dauerhafte Stabilität der Kuppel gewährleistet.
Nach diesen Sicherungsmaßnahmen stand eine grundlegende
Renovierung und Umgestaltung des Kircheninneren an. Für die
Planung dieser Maßnahmen konnte der Hannoveraner Architekt
Dieter Oesterlen gewonnen werden, der als Vertreter der »Braun-
schweiger Schule« zu den bedeutenden Architekten Nachkriegs-
deutschlands gezählt werden kann. Oesterlen ließ die Raum-
achse der Rotunde um 180 Grad drehen. Haupteingang und Her-
zogstuhl wurden nach Westen, die Achse von Altar, Kanzel und

Die ehemalige Lambertikapelle mit Altarnische im Osten (2007–09 umgestaltet),
Foto, um 1985

Orgel in den Osten verlegt. Damit wurde der Forderung des da-
maligen Landeskirchenmusikdirektors, Arthur Kalkhoff, stattge-
geben, einen neuen Standort für die neu zu errichtende Orgel zu
finden, der mehr Platz für Chor und Orchester bot als der alte
Standort im Westen der Rotunde. Hier waren die Platzverhält-
nisse aufgrund des in die Kirche hineinragenden Glockenturms
sehr beengt. Durch die Drehung der Raumachse hatte das Vesti-
bül seine Funktion als Durchgangsraum verloren. Stattdessen
entstand nach Entwürfen Oesterlens die sogenannte Lamberti-
kapelle für Amtshandlungen und kleinere Gottesdienste.

Die Portalöffnung vom Vestibül zur Rotunde wurde geschlossen, die entstandene Wandnische zum Ort für eine Altarwand. Der Ostteil der Kirche war seitdem vom Hauptteil der Kirche geradezu abgekoppelt. Die Inneneinrichtung des Vestibüls musste zugunsten der Kapelle entfernt werden. Die Kenotaphe für Graf Anton Günther und Herzog Friedrich August fanden zunächst auf dem Gertrudenkirchhof im Freien einen provisorischen Abstellplatz und wurden erst 1975 nach öffentlichem Protest in den Osttürmen der Kirche sinnentleert aufgestellt. Die Zinnsärge Anton Günthers und seiner Gemahlin verschwanden in einem Nebenraum des Heizungskellers, dessen Zugang vermauert wurde.

Im Zuge der Umbaumaßnahmen ergänzte Oesterlen die historische Bausubstanz um zeitgenössisch-modern gestaltete Elemente im Sinne des »gebundenen Kontrasts« – eines von ihm entwickelten Gestaltungsprinzips. Heute sind davon noch die 1972 von der Firma Alfred Führer / Wilhelmshaven gelieferte Orgel, deren Prospekt auf einen Entwurf Oesterlens zurückgeht, sowie die Altarplattform und der Fußbodenbelag aus griechischem Marmor vorhanden. Zudem unterzog Oesterlen den Kirchenraum 1970 einer völligen farblichen Neugestaltung im Geschmack der damaligen Zeit. Dabei wurde der Anstrich der Säulen und Pfeiler zugunsten einer unhistorischen Steinsichtigkeit entfernt. Die aus Obernkirchener Sandstein gefertigten Säulen und Pfeiler waren seit ihrem Einbau um 1793 stets bemalt gewesen, um sie in das farbliche Gesamtkonzept einzupassen.

Renovierung und Umbau 2007–09

Seit Mitte der 1990er Jahre gab es wiederum Überlegungen für einen Umbau der Kirche. Insbesondere hatte sich die Abkoppelung des Ostteiles von der Rotunde als unpraktisch erwiesen. Die Kapelle wurde immer seltener sakral genutzt und wandelte sich stattdessen zu einem Mehrzweckraum. Gleichzeitig wuchs das Interesse, die historischen Ausstattungsstücke, die 1969 entfernt worden waren, wieder besser zu präsentieren. Wichtig war aber vor allem, dass neue Akzente in der

Gemeindearbeit und Kirchenmusik verbesserte Gemeinderäume dringend erforderlich machten. Bereits im April 1998 äußerte der Kirchenmusiker der Lambertikirche, Tobias Götting, die Idee, einen großen Gemeinde- und Konzertsaal im Ostteil der Kirche einzurichten. Der seit 1998 amtierende Bischof Peter Krug schlug darüber hinaus vor, im Kirchengebäude Raum für niedrigschwellige Veranstaltungen und Informationsmöglichkeiten im Sinne einer »Citypastoral« zu schaffen. Zudem bestand ein dringender Erneuerungs- und Renovierungsbedarf an der veralteten Heizungsanlage und Elektroinstallation sowie den Stuckaturen der Kuppel, die durch Wassereinbruch und Heizungseinfluss starke Schäden aufwiesen.

Nach fast zehnjähriger Planung erfolgte von 2007 bis 2009 abermals eine grundlegende Renovierung und Umgestaltung der Kirche. Mit der Konzeption und künstlerischen Oberleitung wurde der Hamburger Architekt Bernhard Hirche betraut. Im Inneren wurde die Kirche – soweit es möglich war – in ihren klassizistischen Zustand zurückversetzt. In der Rotunde und im ehemaligen Vestibül wurde die klassizistische Farbgebung rekonstruiert. Restauratorische Befunduntersuchungen, historisches Bildmaterial und detaillierte Angaben im Inventar der Kirche von 1829 machten es möglich, dass die Kirche im Inneren heute wieder in dem Farbkonzept erstrahlt, das die Kirchenbesucher bei der Einweihung der klassizistischen Rotunde 1795 erstmals zu Gesicht bekamen. Im Vestibül entstand nach annähernder Wiederherstellung der klassizistischen Raumgestalt ein Erinnerungsort für die Kirchen-, Stadt- und Landesgeschichte. Dazu wurden die Kenotaphe und Zinnsärge wieder in das ehemalige Vestibül zurückgeführt. Zugleich wurde das Vestibül durch Öffnung des zugemauerten ehemaligen Portalbogens wieder an die Rotunde angeschlossen. Der Altarraum kann nun umschritten werden, Rotunde und Vestibül sind durch eine großzügige Glastür hinter dem Altar wieder miteinander verbunden. Auch wenn das Vestibül heute nicht mehr den Haupteingang der Kirche bildet, kommt ihm als Erinnerungsstätte und als Verbindungsraum wieder eine zentrale Bedeutung zu. Vom Vestibül aus gelangt man in die neuen Treppenhäuser und Gemeinderäume in den oberen Geschossen, die nach Hirches Entwürfen entstan-

den. Der Ostteil der Kirche erhält damit wieder ein stärkeres Gewicht im Raumgefüge der Kirche. Der Architekt ließ in Abstimmung mit der Denkmalpflege die Treppen in den Osttürmen entfernen und neue Treppen in den Zwickeln an den Ostecken der Kirche einfügen. Der freiwerdende Raum in den Türmen konnte dadurch für neue Gemeinde- und Funktionsräume genutzt werden. Im Erdgeschoss des Nordostturmes befindet sich heute »Markt 17«, ein kirchliches Kommunikations- und Informationszentrum, das Angebote im Sinne einer »Citypastoral« bietet. Mittelpunkt der Neugestaltung Hirches ist der sogenannte Lambertus-Saal über dem Vestibül. Durch Entfernung einer Zwischendecke und der hölzernen Trennwände im Obergeschoss entstand ein großer und lichter Saal für Chorproben, Kammerkonzerte, Vorträge und andere Gemeindeveranstaltungen.

Der Raumeindruck ist bestimmt vom Halbrund des neugotischen Choranbaus mit seinen Spitzbogenfenstern, die erstmals in voller Höhe sichtbar geworden sind. Hirche führt als Schüler Oesterlens das Entwurfskonzept des »gebundenen Kontrasts« weiter. Dieses ist auch in seiner Neugestaltung der Lambertikirche ablesbar: Neugotische Raumhülle und moderner Innenraum ergänzen sich zu einem spannungsvollen Miteinander. In den Lambertussaal ragt wie eine Loggia ein kleinerer Gruppenraum hinein, der in seiner Schlichtheit einen Gegenpol zur historischen Bausubstanz bildet, gleichzeitig aber in seiner Gliederung die vertikale Ausrichtung der neugotischen Fenster zitiert. Dieses Zitat taucht wiederum in der Gliederung der Emporengitter und dem Geländer der neuen Osttreppen auf.

Seit 1791 hat die Lambertikirche sechs grundlegende Um- und Erweiterungsbauten erfahren. Sie sind Teil einer nahezu 800-jährigen Geschichte, in der Menschen in und um Oldenburg dem Ruf der Glocken von St. Lamberti folgten, um sich in ihren Mauern als Gemeinde Gottes zu sammeln und ihrem Herrn in seinem heiligen Wort und Sakrament zu begegnen.

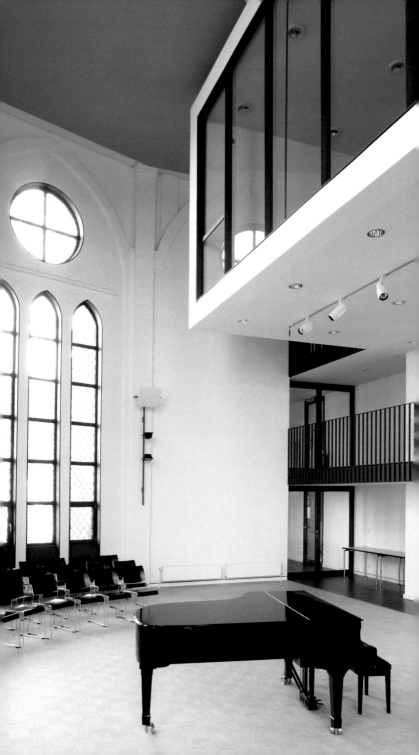

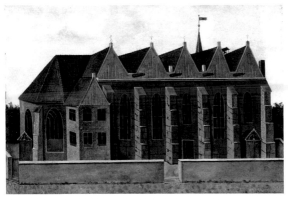

Ansicht der gotischen Lambertikirche von der Marktseite, Gemälde des Oldenburger Malers Müller, vermutlich auf Grundlage älterer Zeichnungen, erste Hälfte 19. Jh. (Stadtmuseum Oldenburg)

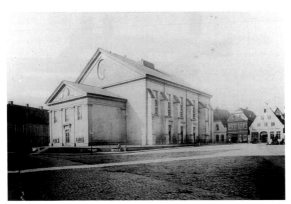

Die klassizistische Lambertikirche von Nordosten, Foto, um 1870

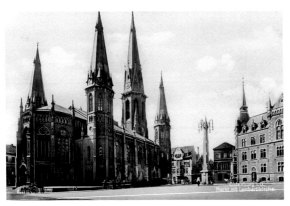

Die neugotisch ummantelte Lambertikirche von Nordosten, Foto, um 1920

RUNDGANG

Von außen nach innen

Die St. Lamberti-Kirche in Oldenburg beeindruckt durch den starken Kontrast zwischen ihrem Äußeren und dem Inneren. Während die backsteinerne Fassade mit ihren fünf Türmen eine Hallenkirche im gotischen oder neugotischen Stil erwarten lässt, eröffnet sich im Inneren eine klassizistische Rotunde. Das Betreten dieses Zentralbaus mit seiner großen Kuppel überrascht die Besucher und gibt ein ganz besonderes Raumgefühl, das bestimmt ist von Licht und Weite. Nicht nur der dramatische Innen- und Außenkontrast zeichnet die Lambertikirche aus, sondern auch die Mehrschichtigkeit ihrer Fassade. Die neugotische Außenhaut von 1885–87 stellt bewusst Beziehungen zu den vorausgegangenen Epochen her. Die Blendbögen im unteren Teil der Fassade ermöglichen einen Blick auf das zum Teil noch erhaltene mittelalterliche Mauerwerk mit seinen Granitquadern. Die geschickte Teilung der Fenster verbindet sich harmonisch sowohl mit dem neugotischen Äußeren als auch mit dem klassizistischen Inneren der Kirche.

Wer die Kirche betritt, erlebt im zentralen Innenraum eine klassizistische Rotunde mit einer hohen Kuppel, in deren Scheitel sich ein Rundfenster zum Himmel öffnet. Dieser Innenraum verdankt sich einem tief greifenden Eingriff in die Bausubstanz der mittelalterlichen Lambertikirche. Die ursprünglich dreischiffige Anlage wurde durch die Umgestaltung von 1791–95 zerstört. An ihrer Stelle entstand der im Inneren der Kirche noch erhaltene klassizistische Bau. Rotunde, Vorhalle und Treppenhäuser im Westteil sind heute noch in weitgehend originalem Zustand. Die letzte Renovierung der Kirche hat sogar den Zugang von der Kirche zum Vestibül, der ehemaligen Vorhalle wieder geöffnet, der durch die Drehung der Rotunde um 180 Grad beim Umbau 1968–70 zerstört worden war. Heute können Besucher den Zusammenhang der Raumfolge von Vestibül und Rotunde wieder durchschreiten.

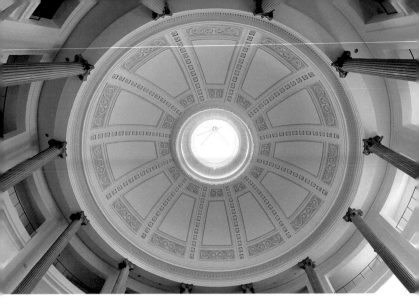

Kuppel der Lambertikirche in 2007/08 rekonstruierter klassizistischer Farbfassung

Die Rotunde als symbolischer Baukörper

Der Zentralraum der Rotunde besticht durch seine schlichte, nur sparsam geschmückte Architektur. In das Mauerquadrat des mittelalterlichen Vorgängerbaus ist ein Kreis eingefügt. Im Erdgeschoss bildet ein Kranz von zwölf Pfeilern eine zweite Raumschale. Auf den Pfeilern stehen zwölf Säulen, die ein mehrfach profiliertes und mit Zahnschnitt verziertes Gebälk tragen, auf dem schließlich die mächtige Kuppel aufruht. Florale Stuckaturen – antikisierendes Rankenwerk und Rosetten – schmücken die Kuppel. Der freistehende Säulenkranz verleiht dem Innenraum eine nahezu schwerelose Leichtigkeit. Der Blick des Besuchers wird über die ockergelb gestrichenen Säulen und Pfeiler und die kassettierten Stuckbänder der Kuppel hinauf zur Laterne gelenkt. Die architektonischen Vorbilder der Rotunde stehen in Rom: das Pantheon für die Kreisform des Innenraumes, St. Peter für die Gliederung der Kuppel.

Die Interpretation dieses Raumes ist auf Grund seiner Entstehung in der Zeit der Aufklärung auf zwei Ebenen möglich, einer

dezidiert christlichen und einer allgemein philosophischen. In beiden Fällen spielt die Lichtsymbolik der Kuppel die Hauptrolle. Die Kuppel mit ihrem zentralen Oberlicht und der Zwölfzahl von Blütenbändern, Säulen und Pfeilern kann christlich interpretiert werden als das steingewordene Wort Jesu über sich selbst: »Ich bin das Licht der Welt« (Joh 8,12). Das vom Himmel kommende Licht Christi wird durch die Blütenbänder der Kuppel, Säulen und Pfeiler bis nach unten zu der sich darunter versammelnden Gemeinde geleitet. Gottesdienst findet also quasi im himmlischen Licht statt. Die Interpretation der Rotunde könnte aber auch ohne das Bibelwort erfolgen. Dann wäre es – für die Aufklärungszeit ebenso passend – das »Licht der Vernunft«, das die Besucher erhellt. Die 2007/08 rekonstruierte klassizistische Farbfassung der Rotunde unterstützt die Licht- bzw. Himmelssymbolik. Die Stuckaturen sind mit einem zeittypischen Blauton hinterfangen, der an die »Jasperware« der Wedgwoodkeramik um 1790 erinnert. Dieses Blau kehrt an den Rahmen der weißen Felder der Kuppel wieder, die auf diese Weise wie aufgespannte Segel wirken, an deren Rändern das Hellblau des Himmels durchscheint. Die Kuppel symbolisiert den Himmel, die Rotunde den irdischen Bereich. Beide Bereiche sind durch den sandgelben Farbton verbunden, der in der Hinterfangung der Rosetten unterhalb der Laterne beginnt und sich über die Säulen und Pfeiler bis nach unten erstreckt. Die gelben Farbbänder symbolisieren das einfallende göttliche Licht, das wie Sonnenstrahlen die Gemeinde erhellt.

Neben der Lichtsymbolik spielt die Zahl Zwölf in der Symbolik der Rotunde eine besondere Rolle. Es sind zwölf Pfeiler und darüber zwölf Säulen, die die Kuppel tragen. In den zwölf Blütenbändern, die zum zentralen Fenster in der Kuppel führen, sind jeweils zwölf Blüten angeordnet. In einer christlichen, typologischen Interpretation lassen sich diese Zwölfzahlen auf die verschiedenen Heilszeiten beziehen: die zwölf Pfeiler auf die Zeit des Alten Bundes mit den zwölf Stämmen Israels, die zwölf Säulen auf die Zeit des neuen Bundes mit den zwölf Aposteln und die zwölf Blütenbänder auf die Zeit des kommenden Gottesreiches.

Auch die Kreisform des Kirchenraumes kann als Sinnbild verstanden werden. Als architektonische Grundform symbolisiert

der endlose Kreis den ewigen göttlichen Kosmos bzw. die Vollkommenheit Gottes.

In seiner gestalterischen und gedanklichen Klarheit, die in besonderer Dichte das Stilempfinden des Klassizismus mit den Ideen der Aufklärung und der zeitgenössischen Theologie vereint, ist der Innenraum von St. Lamberti einmalig unter den deutschen Kirchbauten und ein Hauptwerk des Klassizismus in Norddeutschland.

Das Vestibül

Als Vestibül wird heute wieder der Raum bezeichnet, durch den man in der Zeit von 1795 bis 1969 vom Hauptportal im Osten kommend die Lambertikirche betrat. Nach zwischenzeitlichem Umbau zu einer von Arkadengängen umgebenen Kapelle wurden anlässlich der jüngsten Renovierung die Proportionen des zentralen Hauptraumes in Annäherung an die ursprüngliche klassizistische Konzeption wiederhergestellt. Zusammen mit den neu gestalteten Seitenkammern ist ein Raumgefüge entstanden, in dem verschiedene Ausstattungsstücke aus der Geschichte der Lambertikirche ihren Platz fanden. Das Vestibül ist damit Erinnerungsort für Kirchen-, Stadt- und Landesgeschichte Oldenburgs, gleichzeitig aber auch als Raum für Meditation und kleinere musikalische Veranstaltungen nutzbar.

Ursprünglich völlig fensterlos konzipiert und nur durch die Portale in den Stirnseiten belichtet, steigerte die vergleichsweise niedrige und dunkle Vorhalle das nachfolgende Raumerlebnis der hochaufragenden und lichtdurchfluteten Rotunde. Diese bewusste Rauminszenierung ist seit der 1970 erfolgten Verlegung des Haupteingangs in den Westen kaum noch nachvollziehbar. In der Querachse des Raumes standen sich – und stehen heute wieder – zwei monumentale Portraitbüsten einander gegenüber auf steinernen Unterbauten, die an Särge erinnern und deshalb Kenotaphe (Scheinsärge) genannt werden. Dargestellt sind Anton Günther (1583–1667), der letzte Graf, und Friedrich August

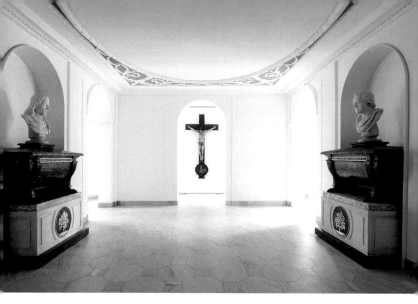

Vestibül mit Kenotaphen für Graf Anton Günther und Herzog Friedrich August sowie dem spätgotischen Kruzifix am Ostende

(1711–1785), der erste Herzog von Oldenburg, als Landes- und Kirchenherren. Herzog Peter Friedrich Ludwig (1755–1829), der an der Raumkonzeption maßgeblich mitwirkte, ließ die Büsten in Rom von eigens ausgewählten Bildhauern fertigen. Die Büste Anton Günthers schuf Christopher Hewetson (um 1739–1798), die Büste Herzog Friedrich Augusts Luigi Antonio Acquisti (1745–1823). In der Nische hinter dem Kenotaph Anton Günthers stehen heute die zinnernen Schausarkophage des Grafen und seiner Gemahlin Sophia Catharina in Anlehnung an die ursprüngliche Raumkonzeption von 1795. Hinter dem Kenotaph des Herzogs Friedrich August führte bis 1970 ein Treppenaufgang zum herzoglichen Kirchenstuhl. Jetzt haben hier die marmornen Prunksarkophage des Grafen Christian Friedrich von Haxthausen (1690–1740), eines Enkels des unehelichen Sohnes Anton Günthers, der als dänischer Oberlanddrost von 1736 bis 1740 in Oldenburg eingesetzt war, und seiner Gemahlin Margarete Hedwig, geb. Juel (1702–1752) einen neuen Aufstellungsort gefunden.

In den Durchgängen zu den Treppenhäusern im Norden und Süden sind zwei Grabplatten aus schwarzem belgischen Marmor in die Wand eingelassen, die im Jahre 1937 bei Heizungsbauarbeiten wieder aufgefunden wurden. In Lebensgröße dargestellt sind Graf Anton I. (1505 –1573), zu dessen Regierungszeit die Reformation ihren Einzug in Oldenburg hielt, und seine Gattin Sophie von Sachsen-Lauenburg (1515 –1571). Ihnen gegenüber hängen zwei Tafelbilder aus dem 16. und 17. Jahrhundert, die zur nachreformatorischen Ausstattung der mittelalterlichen Hallenkirche gehörten. Aus der Zeit um 1500 stammt der äußerst naturalistisch gestaltete Kruzifixus, der als einziges vorreformatorisches Ausstattungsstück der mittelalterlichen Kirche innerhalb der neu gestalteten Grablege des letzten Grafenpaares in die klassizistische Gesamtkonzeption übernommen wurde. Heute gibt er dem neu gewonnenen Raumgefüge des Vestibüls ein sinnstiftendes Ziel in der Nähe des Ortes, an dem der Hochaltar der alten Kirche zu vermuten ist.

Spuren des Mittelalters in den Treppenhäusern

In den beiden 2007 bis 2009 neu ausgebauten Treppenhäusern im Osten der Kirche finden sich Spuren des mittelalterlichen Kirchengebäudes. Sie wurden bei der Erweiterung der alten klassizistischen Treppenhausschächte freigelegt und weitgehend sichtbar belassen. Im südlichen Treppenhaus findet sich auf dem ersten Treppenabsatz ein Mauerrest, der Aufschluss über die innere Wandgliederung der Südwand der mittelalterlichen Hallenkirche gibt. Der Rest des aus Formsteinen gemauerten Korbbogens gehört zu einer flachen Wandnische. Reste gleichartig gestalteter Nischen fanden sich auch in der südlichen Außenwand des ehemals anschließenden östlichen Seitenschiffjoches. Sie wurden anlässlich von Gründungsarbeiten freigelegt und dokumentiert. Heute liegen sie unterhalb der Bodenplatte der Behindertentoilette im ehemaligen südöstlichen Treppenturm.

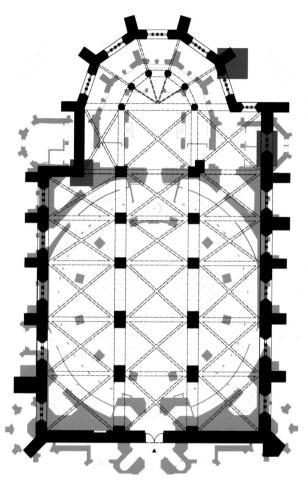

Grundriss der gotischen Lambertikirche mit hinterlegtem Grundriss des heutigen Baukörpers (rot gekennzeichnet sind die Fundstellen der 2007 freigelegten mittelalterlichen Bauspuren)

Im nordöstlichen Treppenhaus fällt eine sämtliche Geschosse übergreifende offene Baunaht auf. Sie zeigt das Aufeinandertreffen von großformatigem mittelalterlichem und kleinformatigem klassizistischem Ziegelmauerwerk. Erkennbar wird damit ein Teilstück der ehemaligen Ostwand des nördlichen Seitenschiffes in

voller Höhe sowie auf dem zweiten Treppenabsatz, oberhalb der Spitzbogenöffnung zum nordöstlichen Eingangsraum, der Ansatzpunkt der Nordwand des abgebrochenen Hallenumgangschores. Aus den Befunden wird erkennbar, dass die Gewölbe der Hallenkirche relativ hoch ansetzten. Teile der Gewölberippen aus Backstein in verschiedenen Formen und mit mehreren übereinander liegenden Fassungen versehen fanden sich bei Abbrucharbeiten als wieder verwendetes Baumaterial ebenso wie ein Rest des Sandsteinmaßwerks, das vermutlich zu einem Fenster des Hallenumgangschores gehörte.

Die Taufkapelle

Im oktogonalen Erdgeschoss des Westturmes befindet sich eine Taufkapelle, die 1937 nach Entwürfen des Hannoveraner Architekten Paul Kanold entstand. Sie ist ein Zeugnis der Baukunst der Zwischenkriegszeit. Die Gestaltung der Türknäufe weist z. B. Anklänge an das Art déco auf. Heute dient dieser Raum zugleich als Haupteingang zur Rotunde. Bis zur Drehung des Kircheninneren um 180 Grad war es aber ein eigenständiger, von außen zugänglicher Kapellenraum. In seinem Mittelpunkt steht ein achteckiger Taufstein aus Jura-Kalkstein. Nach Entwurf Kanolds wurde er vom Oldenburger Steinmetzen Johann Wandscher gefertigt. Den Deckel schuf der Oldenburger Künstler Max Gökes aus getriebenem Messing. Das kuppelartig geformte Stück wird durch die Figur des »Guten Hirten« bekrönt. Ihm zu Füßen sitzen drei kleine Gestalten. Zwei Figuren – Mann und Frau – wenden sich Christus zu, während die dritte Gestalt sich vom guten Hirten abwendet. Bei genauem Hinsehen ist diese Figur als Teufelsdarstellung zu erkennen. In die südliche Wandnische des Oktogons ist ein schlichter Altar eingestellt. Das darauf befindliche silberne Kruzifix schuf der Oldenburger Goldschmied Otto Bardewyk. In der Nische gegenüber dem Altar steht seit 1937 eine Figur des gegeißelten Heilandes, die um 1655 entstand und ursprünglich an einem Pfeiler der gotischen Hallenkirche aufgestellt war (s. u.).

Ecce-homo-Statue in der Taufkapelle, Alabasterfigur, Jeremias Geisselbrunn (zugeschrieben), um 1655

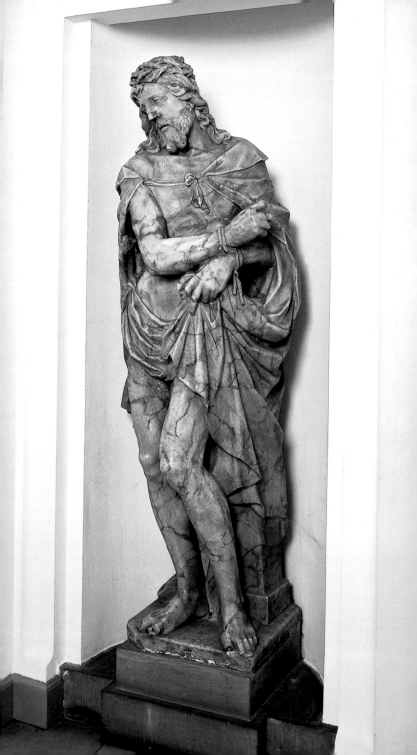

ERKLÄRUNGEN ZU
EINZELNEN KUNSTWERKEN

Altar, Kanzel und Altarleuchter

A ltar und Kanzel ergänzen sich zum Ensemble eines Kanzelaltars. Die Kombination dieser beiden Prinzipalstücke findet sich in lutherischen Kirchen seit dem 16. Jahrhundert, verstärkt aber in der zweiten Hälfte des 18. Jahrhunderts. Der Kanzelaltar bildet mit der Orgel eine Achse und unterstreicht so die Einheit der drei Hauptbestandteile des lutherischen Gottesdienstes: Heiliges Abendmahl, Predigt und Gemeindegesang. Die Kanzel, die aus einem von einer Volute getragenen und mit Akanthuslaub geschmückten Kanzelkorb gebildet wird, ist ein Werk des Stuckateurs Johann Schedle aus dem Jahre 1794. Die Kosten für die Fertigung der Kanzel hat Herzog Peter Friedrich Ludwig 1795 übernommen. Der Altar wurde 1857 nach einem Entwurf des Oldenburger Architekten Hero Diedrich Hillerns in Anlehnung an die Formensprache der Kanzel von dem Oldenburger Tischlermeister Hippe geschaffen. Er ersetzte einen schlichteren Vorgänger. Sowohl die Kanzel als auch dieser Vorgängeraltar waren ursprünglich als Provisorien gedacht, die später durch einen aufwendigen Kanzelaltar aus italienischem Marmor ersetzt werden sollten. Aus Kostengründen gab Herzog Peter dieses Projekt aber 1799 endgültig auf.

Rechts und links des Altares stehen zwei vergoldete Bronzekandelaber, die Herzog Peter Friedrich Ludwig der Kirche 1826 zusammen mit der Abendmahlsgarnitur stiftete. Sie wurden 1822 von der Pariser Firma Blanchon & Comp. geliefert. Auf dem pyramidalen Sockel sind Sonnensymbole angebracht, die im Sinne der Aufklärung das Licht als Hauptmotiv der klassizistischen Kirche aufnehmen.

Das Altarkruzifix entstand in der Manufaktur des Berliner Hofgoldschmiedes J. George Hossauer. Es wurde 1852 anlässlich der Taufe des Erbprinzen Friedrich August von dessen Eltern, Erbgroßherzog Nikolaus Friedrich Peter und Erbgroßherzogin Elisabeth, der Kirche geschenkt. Die Inschrift am Sockel verweist

Kanzelaltar in der Rotunde

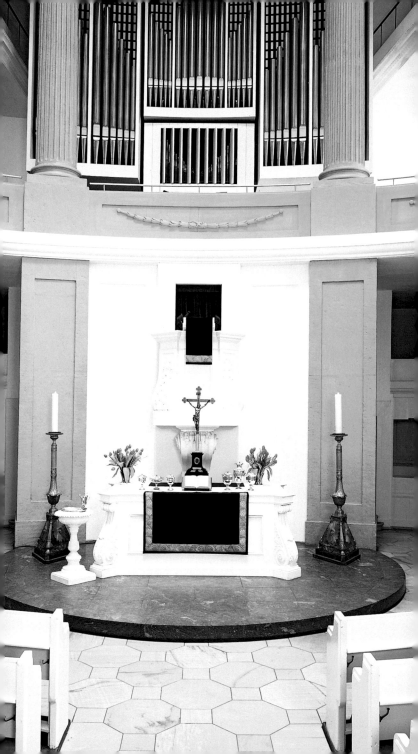

Vergoldeter Bronzekandelaber neben dem Altar,
Fa. Blanchon & Comp./Paris, 1822

auf Datum der Geburt und der im Schloss vollzogenen Taufe des Prinzen. Zuvor ist die klassizistische Rotunde völlig bilderlos gewesen. Unter den beiden Pfarrern der St. Lamberti-Kirche fand nach der Schenkung eine Diskussion statt, ob der Gemeinde der ungewohnte Anblick dieses Bildwerks überhaupt zuzumuten sei. Ursprünglich gehörte zum Altarensemble auch eine hölzerne Kommunionbank, die den Altarbezirk halbkreisförmig umschloss. Die Kniebank zum Empfang des Abendmahls und des Segens bei Amtshandlungen wurde ergänzt durch ein zierliches Gitterwerk. Die Konstruktion aus rötlich-braunem Holz wurde 1828 nach einem Entwurf des Baukondukteurs Hermann Becker durch die Tischler Link und Hippe gefertigt und ersetzte eine marode Vorgängerkonstruktion. Die Kommunionbank von 1828 wurde 1954 entfernt und lagert heute auf dem Boden der Kirche.

Liturgisches Gerät der St. Lamberti-Kirche

Hinter dem Altar – rechts und links des Kanzelaufganges – wird seit 2009 in Vitrinen eine Auswahl liturgischen Geräts aus dem Besitz der Kirche präsentiert. Der Kirchenschatz von St. Lamberti umfasst Werke vom 13. bis zum 20. Jahrhundert. Aus der Frühzeit der Kirche stammt ein Kelch mit Patene aus vergoldetem Silber, der in der Mitte des 13. Jahrhunderts in Westfalen entstanden ist. Auf dem runden Fuß sind in vier Medaillons die Verkündigung an Maria, die Geburt Christi, die Kreuzigung und der auferstandene Christus mit den Frauen am Grabe dargestellt. Der spätromanische Kelch entstand in der direkten Nachfolge des sog. Sifridus-Kelches, der um 1240 für den Osnabrücker Dom gefertigt wurde und sich heute in der Domkirche der finnischen Stadt Porvoo befindet. Die Medaillons am Fuß des Oldenburger Kelches wurden mit Matrizen gestanzt, die in Anlehnung an den Sifridus-Kelch gefertigt worden sind.

Im Jahre 1667 entstand eine silberne Weinkanne, die der Oldenburger Goldschmied Andreas von Busch gefertigt und der Kirche gestiftet hat. Die Inschrift auf dem Kelch verweist auf diese Schenkung: »GOT ZV EHREN DER KIRCHEN S LAMBARTI ZVM BESTEN VND ZV UNSEREN ANDENCKEN HABEN WIR EHLEVTE ANDREAS V BVSCH ANNA STÖREN DIESE KANN VEREHRET ANNO 1667. Den 7 Aprilis Oldenborch.« Auf der Gegenseite sind die sprechenden Wappen (Busch und drei Fische) der Stifter zu sehen. Eine 1691 vom Oldenburger Goldschmied Hinrich Stör gefertigte silberne Schraubflasche gehörte ursprünglich zur Ausstattung der St. Nicolai-Kirche, wird aber seit deren Abriss in St. Lamberti verwahrt. Die Flasche diente zur Aufbewahrung des Weines vor der Abendmahlsfeier. Wie die umlaufende Inschrift belegt, handelt es sich ebenfalls um eine Stiftung: »DIESE FLASCHE HAT DORUTHEA HEIERS GENANDT CRAMERS IUNFFER ZUM GEDECHNUS AUFF DEN ALTAR ZU ST NIKULAI KIRCHE VEREHRET.« Sowohl Weinkanne als auch Schraubflasche zeugen von der neuen Abendmahlspraxis nach der Reformation – für die Spendung des Sakramentes in beiderlei Gestalt benötigte man eine größere Menge Weines.

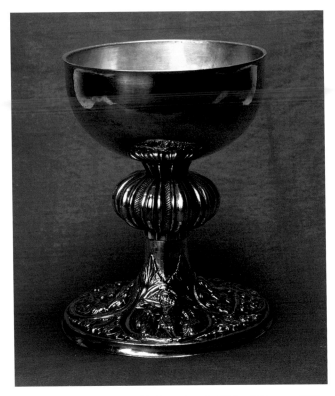

Spätromanischer Messkelch, westfälisch, Umkreis des Sifridus-Kelches, um 1250

Das ältere Altargerät der St. Lamberti-Kirche wurde durch eine
neue, klassizistische Abendmahlsgarnitur ersetzt, die Herzog
Peter Friedrich Ludwig 1826 der Kirchengemeinde gestiftet hat.
Sie besteht aus zwei Kannen, drei großen Kelchen und zwei
Hostienschalen. Sämtliche Gefäße sind aus Silber gefertigt und
im Inneren vergoldet. Form und Ornamentik der Gefäße folgen
antiken Vorbildern. Die Rankenornamentik an Kelchen und Kan-
nen nimmt die Verzierungen der Kuppel auf. Der Oldenburger
Goldschmied Wilhelm Gerhard Weber fertigte die Garnitur im
Jahre 1823 an, aufgrund laufender Renovierungsmaßnahmen in
St. Lamberti erfolgte die Ingebrauchnahme aber erst im Jahre

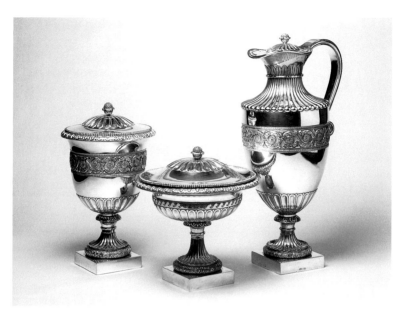

Klassizistische Abendmahlsgarnitur: Kelch, Hostienschale und Kanne,
W.G. Weber/Oldenburg, 1823

1828. Die großen Kelche erwiesen sich wohl aufgrund ihres Ge-
wichts als unpraktisch, sodass man 1907 zwei kleinere Kelche bei
dem Goldschmied Otto Bardewyk in Oldenburg bestellte. Diese
Kelche orientieren sich in Form und Ornamentik an den klassizis-
tischen Kelchen.

Anlässlich ihrer Silberhochzeit mit Großherzog Nikolaus
Friedrich Peter von Oldenburg stiftete die Großherzogin Elisa-
beth (1826–1896) im Jahre 1877 eine silberne Taufschale mit
Kanne. Beide sind mit einem bekrönten E verziert, die Schale
weist zusätzlich die Inschrift auf: »WER DA GLAUBET UND GE-
TAUFT WIRD DER WIRD SELIG WERDEN. EV. MARCI 16,16. DEN
10. FEBRUAR 1877«. Die Taufgarnitur war sowohl für Haustaufen
als auch für Taufen in der Kirche bestimmt. Für Taufen am Altar
wurde erst 1884 ein hölzerner Taufschalenträger durch den
Oldenburger Hofdrechsler Rieke Gerhard Poppen angefertigt,
der sich an der Formensprache der Altarleuchter orientierte.

Der herzogliche Kirchenstuhl

Gegenüber dem Altar – oberhalb des Haupteingangs zur Rotunde – befindet sich auf der Hauptempore der herzogliche Kirchenstuhl. Die logenartige Architektur des Stuhles besteht aus einer rechteckigen Öffnung, in die zwei korinthische Säulen eingestellt sind, auf dem ein halbkreisförmiges Bogenfeld – eine Lünette – ruht. In die Lünette sind zwei vollplastische Putti eingefügt, die das herzoglich-oldenburgische Wappen halten. Die monochrom im weißen Wandfarbton gehaltene »Loge« wird durch einen roten Samtvorhang geschmückt, der 2008 nach historischem Vorbild rekonstruiert wurde.

In dem für evangelische Hof- und Residenzkirchen typischen Gegenüber von Altar und herrschaftlichem Kirchenstuhl wird die besondere Stellung des evangelischen Fürsten als oberster Kirchenherr deutlich. Vor der Drehung der Innenachse um 180 Grad befand sich die Loge im Osten der Hauptempore und besaß dort einen direkten Zugang über ein eigenes Treppenhaus. Der Kirchenstuhl ist bis heute im Besitz der herzoglichen Familie. Teile des ehemaligen Gestühls werden heute in Absprache mit dem herzoglichen Haus bei Trauungen benutzt.

Die ursprüngliche, in den Jahren 1792 bis 1800 von Jacob Courtain und Wilhelm Krämershoff gefertigte Orgel war in

Herzoglicher Kirchstuhl

einen nahezu gleich gestalteten architektonischen Rahmen über dem Kanzelaltar eingestellt, sodass das Gegenüber von Hofloge und Orgel zu einer strengen Symmetrie gesteigert wurde (s. Seite 25). Anstelle des Wappens trugen die Putti hier ein Medaillon mit dem Schriftzug »Lasset uns anbeten vor dem Herrn, er ist unser Gott«.

Die Stuckaturen und Bildhauerarbeiten im Kircheninneren

Die klassizistischen Stuckaturen und Bildhauerarbeiten im Inneren sind das Werk Johann Schedle(r)s (auch Schedeler genannt), der vom Baumeister Winck aus Münster nach Oldenburg geholt wurde. Schedle hatte Arbeiten am Residenzschloss in Münster erledigt und 1787 das Wappen im Tympanon der bischöflichen Kanzlei in Osnabrück vollendet. Er schuf die Pfeiler und die ionischen Säulen der Oldenburger Rotunde aus Sandstein, der aus Obernkirchen im Weserbergland angeliefert wurde.

Die Stuckaturen an der Kuppel wurden von Schedle im Herbst 1794 vollendet. Bei den Rosetten handelt es sich um sogenannten Modelstuck, der in Formen (»Model«) gegossen worden ist. Das antikisierende Laubwerk (»Rankenornamente«) schuf er hingegen mit freier Hand. Die Stuckaturen im Vestibül hatte Schedle bereits im Sommer 1793 fertiggestellt. Kurz nach Vollendung der Arbeiten an St. Lamberti starb er am Karfreitag 1796 verarmt in Oldenburg und hinterließ zwei Kinder, die im Waisenhaus zu Münster untergebracht wurden.

Das Kruzifix im Vestibül

Am Ostende des Vestibüls – etwa an der Stelle des Hochaltars der gotischen Stiftskirche – zieht ein spätgotisches hölzernes Kruzifix den Blick auf sich, das sinnfällig die Ostachse der Kirche Jesus Christus zuweist und den Zielpunkt des Rundgangs durch die Kirche bildet. Das Kruzifix entstand um 1500 im norddeutschen Raum und war bis 1791 in der gotischen Lambertikirche angebracht. Aufgrund seiner Größe ist zu vermuten, dass es sich um das Triumphkreuz der ehemaligen Stiftskirche handelt. Es wurde 1795 im Vestibül der Kirche bei dem Sarg des Grafen Anton Günther in einer noch heute vorhandenen Wandnische aufgehängt. Zu diesem Zweck sind die Enden des Querbalkens und das obere Ende des Längsbalkens gekürzt worden. Dabei verschwanden offensichtlich die Symbole der Evangelisten Matthäus, Markus und Johannes. Heute ist nur noch das – sehr beschädigte – Symbol des Evangelisten Lukas, ein Stier, vorhanden. Besonders eindrucksvoll ist das mit echtem Haar versehene Haupt des Gekreuzigten, zu dem ursprünglich vermutlich auch noch eine natürliche Dornenkrone gehörte. Mit seiner drastischen Darstellung des Leidens Christi am Kreuz steht das Kruzifix ganz in der Tradition spätgotischer Kreuzigungsbildnisse, die der Blut- und Wundenfrömmigkeit der mittelalterlichen Mystik Gestalt gaben. Das Kruzifix wurde 1873 vom Kirchenrat der Großherzoglichen Altertümersammlung geschenkt und gelangte so in den Bestand des Landesmuseums Oldenburg. Als Dauerleihgabe dieses Museums kehrte es 2009 an seinen ursprünglichen Bestimmungsort zurück.

Johann Willinges, Die Verklärung Christi

Im Vestibül hängt gegenüber der Grabplatte von Graf Anton I. ein großes farbiges Bild. Es stammt von einem in Oldenburg geborenen Künstler, Johann Willinges, der vor allem in Lübeck gewirkt hat. Von starken Einflüssen römischer und venezianischer Kunst geprägt, gilt er als einer der herausragenden Vertreter des

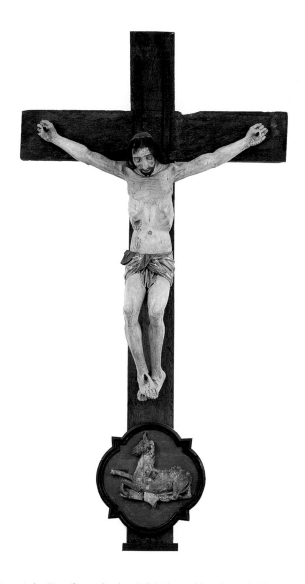

Spätgotisches Kruzifix aus der alten Stiftskirche, norddeutsch, um 1500

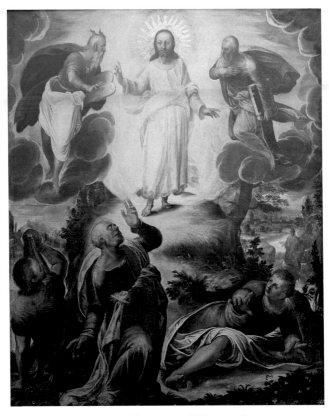

Die Verklärung Christi, Gemälde von Johann Willinges, 1586

Manierismus in Norddeutschland. 1586 schenkte Willinges seiner Heimatkirche ein Bild, das die Verklärung Christi (Mt 17,1–9) zeigt. Den im weißen Gewand und überirdischer Aura erscheinenden Christus begleiten in der oberen Bildhälfte die Erscheinungen von Moses (links) und Elia (rechts), die als eschatologische Figuren das Ende der Zeiten ankündigen. Im unteren Bildteil sind die völlig überwältigten Jünger zu sehen: Petrus, Jakobus und Johannes. Auf der Rückseite des Bildes hat Willinges eine Widmungsinschrift angebracht und sich selbst zusammen mit seinem Namenspatron Johannes d. T. im Gebet vor dem Gekreuzigten dargestellt.

Die Kreuzabnahme

D as Ölgemälde mit der Kreuzabnahme, das gegenüber der Grabplatte von Gräfin Sophie hängt, ist eine Kopie des berühmten gleichnamigen Bildes von Rembrandt. Wahrscheinlich findet es in dem 1633 entstandenen Stich Rembrandts seine Vorlage, denn der Stich und seine Oldenburger Ausführung in Öl sind gegenüber dem im selben Jahr entstandenen Tafelbild (München, Alte Pinakothek) seitenverkehrt und zeigen in einigen Details deutliche Abweichungen. Die Kopie in der Lambertikirche wurde wahrscheinlich Mitte des 17. Jahrhunderts angefertigt. Der ausführende Künstler ist bislang unbekannt.

Exkurs: Die Lambertikirche als Grablege vor dem klassizistischen Umbau

B is ins 15. Jahrhundert war das Benediktinerkloster Rastede die Grablege des Oldenburger Grafenhauses. Graf Dietrich von Oldenburg ließ erstmals Angehörige seiner Familie nicht in Rastede, sondern in St. Lamberti bestatten und fand hier nach seinem Tod 1440 selbst seine letzte Ruhe. Seitdem diente die Oldenburger Stiftskirche, genauer ihr Chor, den Oldenburger Grafen als Grablege. Durch die regelmäßige Totenfürbitte der Stiftsherren war St. Lamberti nun zentraler Ort dynastischer Selbstvergewisserung des Grafenhauses.

Nach der Reformation fiel diese regelmäßige Totenfürbitte fort, da sie nach lutherischer Lehre keinerlei Einfluss auf das Seelenheil der Verstorbenen hat. Dennoch wurde die Grablege in der Oldenburger Hauptkirche beibehalten. Anlässlich des Todes von Graf Johann VII. (gen. »der Deichbauer«) im Jahre 1603 fand sogar eine bauliche Erweiterung der Grablege statt. Johanns Sohn, Graf Anton Günther, ließ damals ein begehbares Gewölbe unter dem Hauptaltar errichten, in das auch die Gebeine einzelner Grafen umgebettet wurden, die zuvor in Einzelgräbern bestattet worden waren. Anton Günther ließ den Chor der Kirche, in dem sich die Grablege befand, aufwendig im Stile des Manie-

*Epitaph des Grafen Anton Günther, 1660 in der Lambertikirche aufgestellt,
Kupferstich, Henrich van Lennep (zugeschrieben), 1671*

rismus umgestalten. 1614 wurde – womöglich unter Einbezie-
hung eines ursprünglichen Lettners – an der Nahtstelle zwischen
Langhaus und Chor ein prachtvoller herrschaftlicher Kirchen-

stuhl errichtet, den Wappen, Engel und die Initialen Anton Gün-
thers zierten. Im Jahre 1617 gab der Graf geschmiedete Chor-
schranken in Auftrag, zu denen der Bildhauer Ludwig Münster-
mann 1621 ein Cronament, also einen prunkvollen Abschluss mit
dem bekrönten Wappen des Grafen schuf.

Die neu gestaltete Grablege im Bereich des Hochchores
hatte eine wesentliche Bedeutung innerhalb der Herrschafts-
legitimation des Grafen. Die stets sichtbare und bei Gelegenheit
begehbare Grabstätte führte dem Kirchenbesucher Alter und
Tradition des Grafenhauses vor Augen und verdeutlichte damit
die Legitimität seiner Herrschaft. Der Grafenstuhl und die Wap-
pen, die den Landesherren auch während seiner Abwesenheit
repräsentierten und ihn damit quasi omnipräsent erscheinen lie-
ßen, verwiesen auf die Aktualität dieses Herrschaftsanspruches
in Person des regierenden Grafen.

Als es zu Beginn der 1650er Jahre zur Gewissheit wurde, dass
Graf Anton Günther ohne ehelichen Erben bleiben und die
Stammlinie der Grafen damit aussterben würde, verlagerte sich
die Bedeutung der Grablege von der Herrschaftslegitimation hin
zu einer reinen Gedächtnisstätte. Anton Günther ließ in Köln ein
Totengedächtnismal (Epitaph) für sich und seine Gemahlin ge-
stalten. 1660 wurde dieses etwa 7 m lange und 8 m hohe Epi-
taph im Chor der Kirche nordwestlich des Altars aufgestellt. Es
wurde 1791 bis auf wenige Bruchstücke zerstört. Fast neun Jahre
hatten die beiden Kölner Bildhauer Jeremias Geisselbrunn und
Heinrich von Neuß an diesem barocken Kunstwerk gearbeitet,
für das der Graf die stattliche Summe von 5400 Reichstalern
zahlte. Die Komposition dieses Epitaphs war offenbar so über-
zeugend, dass Erzbischof Carl Caspar von der Leyen kurze Zeit
später – um 1665 – bei Heinrich von Neuß einen architektonisch
nahezu gleich gestalteten Grabaltar für den Westchor des Trierer
Domes in Auftrag gab. Als Anton Günther 1667 nach seinem Tod
im Gewölbe unter dem Altar beigesetzt worden war, bildete sein
Epitaph eine stets sichtbare Erinnerung an seine Person und
Herrschaft. Das Bildprogramm thematisierte, ganz im Sinne lu-
therischer Rechtfertigungslehre, die aus dem Glauben an den
gekreuzigten Christus resultierende Auferstehungshoffnung des
Grafen. Zugleich stellten Sinnbilder und Inschriften des Epitaphs

Anton Günther als einen Herrscher dar, der den zeitgenössischen
Fürstentugenden und dem Ideal einer christlichen Obrigkeit voll
und ganz entsprochen hatte.

Kenotaphe für Graf Anton Günther
und Herzog Friedrich August

Während des klassizistischen Umbaus der Kirche
wurde das Anton-Günther-Epitaph im April 1791
durch einen Gewölbeeinsturz fast vollständig zer-
stört. Herzog Peter Friedrich Ludwig ließ daraufhin den Bereich
des ehemaligen Chores in ganz neuer Weise in einer Doppel-
funktion als Haupteingang zur Kirche und als Gedächtnisort für
die vergangene alte und die gerade begründete neue Dynastie
konzipieren. Dieses Vestibül ist heute im Wesentlichen wieder-
hergestellt, auch wenn es seine Funktion als Eingangshalle ver-
loren hat.

Herzog Peter ließ 1792–94 in Rom zwei qualitätvolle Kenota-
phe (»Scheinsärge«) für Graf Anton Günther (reg. 1603–1667)
und seinen Vorgänger im Herzogsamt, Friedrich August von
Oldenburg (reg. 1773–1785), anfertigen. Die architektonischen
Teile entstanden nach Entwurf von Angelo Uggeri (1754–1837).
Von Christopher Hewetson (um 1739–1798), einem in Rom
lebenden irischen Bildhauer, stammt die stark idealisierte Büste
Graf Anton Günthers, von Luigi Antonio Aquisti (1745–1823) das
betont lebensnah gestaltete Portrait Herzog Friedrich Augusts.
Peter Friedrich Ludwig ging es in der Gegenüberstellung des
Denkmals des »letzten Grafen der Oldenburger« und des »ersten
Herzogs der Oldenburger« – so lauten die lateinischen Inschrif-
ten an den Kenotaphen – darum, eine dynastische Kontinuität
zu vermitteln, die auf der verwandtschaftlichen Ebene nur ent-
fernt bestand. Graf Anton Günther und die Herzöge von Olden-
burg aus dem Hause Holstein-Gottorp entstammten unter-
schiedlichen Linien des Gesamthauses Oldenburg. Die Herzöge
von Oldenburg sind keine direkten Nachkommen Anton Gün-
thers, sondern entfernte Verwandte, die 1773 durch einen politi-

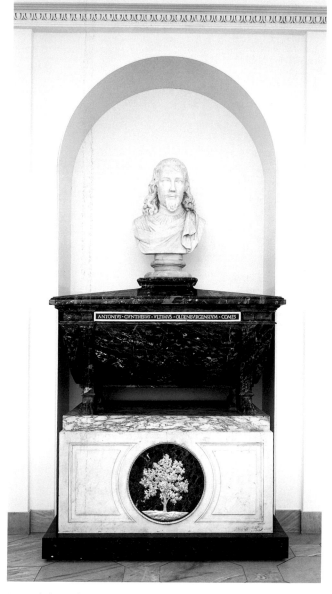

Kenotaph für Graf Anton Günther von Oldenburg, 1792/94

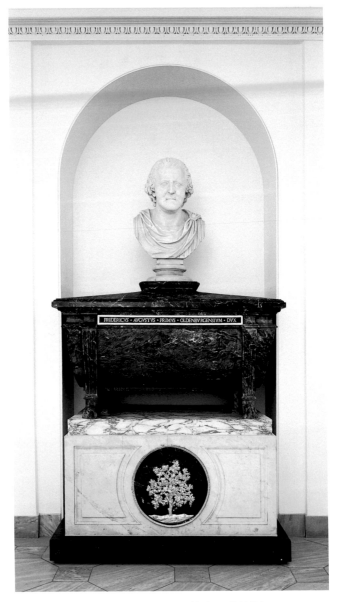

FRIDERICVS · AVGVSTVS · PRIMVS · OLDENBVRGENSIVM · DVX

Kenotaph für Herzog Friedrich August von Oldenburg, 1792/94

schen Tauschvertrag das oldenburgische Territorium erlangten. Nach Herzog Peters Worten sollten die beiden Denkmale dem »einem Oldenburger wichtigen Gedanken« Ausdruck verleihen, nämlich: »mit dem Einen [Graf Anton Günther] einen Zweig seiner Regenten aussterben und mit dem Andern [Herzog Friedrich August] wieder aufleben zu sehen.« Der vergoldete Baum im Medaillon des Sockels der Kenotaphe weist auf diesen dynastischen Gedanken und die Verästelung des Hauses Oldenburg hin. Der Anblick des Kenotaphs Anton Günthers sollte die Kirchenbesucher an das vermeintlich Goldene Zeitalter seiner Herrschaft erinnern, das – so suggeriert die Gegenüberstellung – in der Regierung der Oldenburger Herzöge fortleben sollte.

Grablege für Graf Anton Günther und Gräfin Sophia Catharina

Anton Günthers Kenotaph ist seine tatsächliche Grablege zugeordnet. Peter Friedrich Ludwig ließ die beiden Zinnsarkophage des Grafen und seiner Gemahlin, Sophia Catharina (1617–1696), aus dem Gewölbe unter dem Altar holen und in einem durch Gittertüren abgetrennten Raum hinter dem Kenotaph aufstellen. Nach einer zwischenzeitlichen Entfernung fanden die Särge im Rahmen des Umbaus 2009 wieder hinter dem Kenotaph in einer neugestalteten Seitenkammer des Vestibüls Aufstellung. Es handelt sich dabei um schlichte barocke Zinnsärge. Graf Anton Günthers Sarg wird durch feuervergoldete Löwenköpfe geziert, die Ringe in den Mäulern tragen. Zudem thematisieren verschiedene Inschriften am Sargdeckel die Auferstehungshoffnung und die vorbildliche Herrschaft des Grafen. Am Sarg der Gräfin befinden sich das Wappen ihrer Familie, der Herzöge von Schleswig-Holstein-Sonderburg, und eine Plakette mit ihren Lebensdaten. Auf dem Deckel ist zu lesen: »Christus ist mein Leben, Sterben ist mein Gewinn.« Dieser für Leichenpredigten und Grabmäler des 17. Jahrhunderts häufig verwendete Bibelspruch aus Phil 1,21 wird durch die eingravierte Bemerkung »Christi Liebhaberin« ergänzt, die die Gräfin in familiär-liebevoller

Form als fromme Christin ausweisen soll. An der Wandscheibe hinter den Särgen sind zwei Gedenksteine angebracht. Das 1971 angefertigte Sandsteinmedaillon stellt eine vergrößerte Variante des Sterbetalers Anton Günthers dar und gibt die wesentlichen Lebens- und Herrschaftsdaten wieder. Das schwarzgraue Marmorfragment entstammt dem barocken Epitaph Anton Günthers. Es war dort im Sockel unterhalb der Figur der betenden Gräfin angebracht und verzeichnet ebenfalls ihre wichtigsten Lebensdaten. Dieses Fragment ist eines der wenigen erhaltenen Teile des Anton-Günther-Epitaphs. Weitere Fragmente, die Figur des betenden und des liegenden Grafen sowie einige Säulen, werden heute im Landesmuseum für Kunst und Kulturgeschichte verwahrt.

Die Grablege für Graf Christian von Haxthausen und seine Frau

Hinter dem Kenotaph für Herzog Friedrich August stehen heute die barocken Prunksarkophage des Grafen Christian Friedrich von Haxthausen (1690 – 1740) und seiner Gemahlin Margrethe Hedevig, geb. Juel (1702 – 1752). Während der dänischen Herrschaft in Oldenburg (1667 – 1774) setzte der dänische König einen Oberlanddrosten ein, der als Statthalter die wichtigsten Verwaltungsgeschäfte führte. Einige dieser Statthalter führten die Tradition der Oldenburger Herrscher fort, sich in St. Lamberti bestatten zu lassen, so auch Graf Christian Friedrich von Haxthausen. Als Enkel des unehelichen Sohnes von Graf Anton Günther, Graf Anton von Aldenburg, war er mit dem Oldenburger Grafenhaus verwandt. Bei den Särgen des Ehepaars Haxthausen befinden sich zwei schmiedeeiserne Gitter. Das erste ist mit den Initialen des Ehepaares versehen, das zweite zeigt das Wappen der Familie Juel, aus der die Gräfin stammte. Ursprünglich muss ein drittes Gitter mit dem Haxthausischen Wappen vorhanden gewesen sein. Sein Verbleib ist unbekannt. Die erhaltenen Gitter zählen zu den wenigen erhaltenen Zeugnissen spätbarocker Schmiedekunst im Oldenburger Land.

Seitenkammer des Vestibüls mit den Zinnsärgen des Grafen Anton Günther und seiner Gemahlin Sophia Catharina

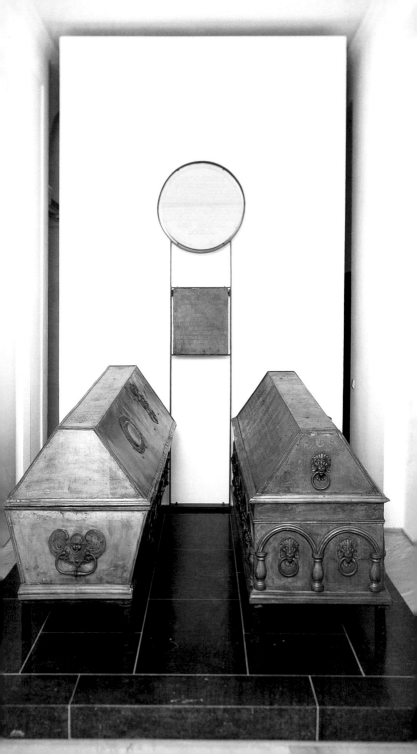

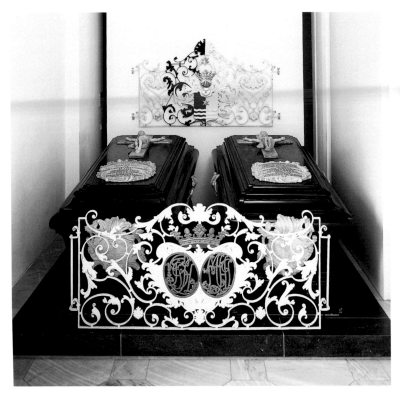

Seitenkammer des Vestibüls mit den Marmorsarkophagen des Grafen Chr. Fr. von Haxthausen und seiner Gemahlin

Grabplatten für Graf Anton I.
und seine Frau Sophie

An die Reformationszeit erinnern die an der Wand ange-brachten mit Hochrelief versehenen Grabplatten des Grafen Anton I. (1505–1573) und seiner Gemahlin Sophie geb. Herzogin von Sachsen-Lauenburg (gest. 1571). Beide Grabplatten sind aus schwarzem belgischen Marmor gearbeitet

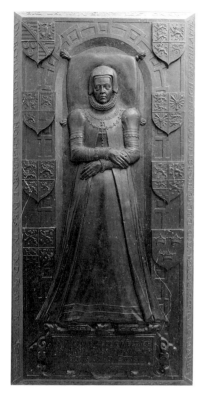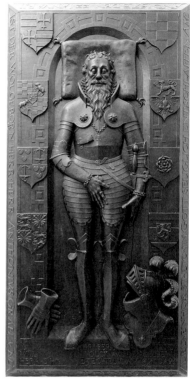

Grabplatte der Gräfin Sophie von Oldenburg, geb. Herzogin von Sachsen-Lauenburg, und des Grafen Anton von Oldenburg, belgischer Marmor, um 1570

und entstanden vermutlich im niederländisch-flämischen Raum. Graf Anton ist als Ritter in vollständiger Rüstung dargestellt, die Gräfin im modischen Kleid ihrer Zeit. Beide Grabplatten sind mit den Wappen ihrer Vorfahren geschmückt und weisen so die hochadlige Abstammung der Verstorbenen nach. Die Grabplatten sind 1937 beim Bau des Heizungskellers unter dem Fußbodenbelag der Eingangshalle wiederentdeckt worden. Seit 1969 sind sie rechts und links neben dem Durchgang zur Rotunde in die Wand eingelassen.

Die Figur des hl. Lambertus

Noch 1530 wurde eine mittelalterliche Figur des hl. Lambertus erwähnt. Danach ist sie verschollen. Nichts erinnerte in der Lambertikirche an ihren Namenspatron. Das 1300-jährige Jubiläum seines Martyriums im Jahre 2005 gab den Anlass, eine neue Figur für die Oldenburger Lambertikirche anfertigen zu lassen. Den daraufhin ausgelobten Wettbewerb an der Berufsfachschule für Holzbildhauerei in Flensburg gewann die Bildhauerin Nora Geißler (geb. 1980). Die von ihr geschaffene Statue zeigt den hl. Lambertus in einer Geste der Entäußerung. Er legt das Schwert ab, mit dem er sich verteidigen könnte, wodurch er aber zugleich die Spirale der Blutrache weitertreiben würde. Er entäußert sich um Christi willen der Gewalt und überlässt sich wehrlos seinen Feinden, die ihn schließlich im Gebet versunken finden und töten. Sein Gewaltverzicht hat ihn zu einem Heiligen gemacht. Die moderne Statue in der südöstlichen Eingangshalle zeigt ihn mit offenen Händen, denen das Schwert bereits zu entgleiten scheint.

Statue des heiligen Lambertus, Holzfigur von Nora Geißler, 2006

Die Christusstatue in der Taufkapelle

In der nördlichen Wandnische der Taufkapelle steht seit 1937 eine Figur des gegeißelten Heilandes. Es handelt sich dabei um eine sogenannte Ecce-homo-Figur. Die Figur gibt eine Episode aus dem Johannesevangelium (19,4f.) wieder: Christus wird nach der Geißelung und Dornenkrönung durch Pilatus der Menschenmenge im Purpurmantel mit den Worten präsentiert: »Sehet, welch ein Mensch!« (lat. »ecce homo«). Die Figur wurde von dem gräflichen Landrichter und Gesandten Hermann Mylius (1603–1657) anlässlich des Todes seiner Frau Katharina, geb. Mausolius, im Jahre 1655 in Auftrag gegeben. Mylius war einer der wichtigsten Diplomaten des Grafen Anton Günther, u. a. vertrat er den Grafen auf dem Kongress zum Westfälischen Frieden. Er ließ die Figur an einem der nördlichen Pfeiler des Mittelschiffes der gotischen Hallenkirche in der Nähe der Familiengrablege aufstellen. Eine ursprünglich zur Figur gehörige Inschrift ist nicht mehr vorhanden. Dank Expertisen der Kunsthistorikerin Ursula Weirauch-Fiederer aus den Jahren 2000 und 2008 konnte die Figur dem Kölner Bildhauer Jeremias Geisselbrunn zugeschrieben werden. Geisselbrunn hatte in den Jahren 1651–1659 zusammen mit Heinrich von Neuß das Epitaph des Grafen Anton Günther geschaffen. Mylius besichtigte den Stand der Arbeiten in Köln im Jahre 1652 und gab möglicherweise bereits bei diesem Besuch die Figur in Auftrag. Der in Augsburg geborene und zunächst dort ausgebildete Jeremias Geisselbrunn war vorwiegend in Köln tätig und gehört mit Georg Petel zu den wichtigsten Barockbildhauern in Deutschland in der ersten Hälfte des 17. Jahrhunderts. Stilistisch zeichnen sich zahlreiche Werke Geisselbrunns durch einen klassizistischen Barock aus, der vermutlich dem Einfluss des in Rom tätigen Bildhauers Francois Duquesnoy zu verdanken ist. Die Oldenburger Ecce-homo-Figur weist – gerade in ihrer kontrapostischen Haltung – diese klassizistische Variante des Barock auf. Sie gehört zu den wenigen Bildwerken der alten Lambertikirche, die im Zuge des klassizistischen Umbaus aufbewahrt und wieder aufgestellt wurden.

Lutherfahne

Für das Fest zum 400. Geburtstag Martin Luthers wurde für die Lambertikirche eine große Prunkstandarte gefertigt (ca. 2,5 x 4 m). Die Fahne wurde vom Oldenburger Theatermaler Wilhelm Mohrmann (1849–1934) geschaffen und diente bei den Festgottesdiensten am 10. November 1883 als zentrales Dekorationselement. Sie hing zwischen den Säulen über dem Altar. Die Fahne ist verziert mit Luthers Wappen, der sogenannten»Lutherrose«, Aussprüchen Luthers, einer Bibel sowie einem Abendmahlskelch mit Ähren und Weinranken. Die Lutherfahne wird seit einiger Zeit wieder zum Reformationsfest in der Kirche aufgehängt.

Hamelmann-Bibel

Ein Zeugnis der Reformation hat sich im Besitz der Lambertikirche erhalten. Es ist eine 1590 in Wittenberg bei Johann Kraft gedruckte Bibel, die der erste evangelische Superintendent und Schöpfer der Kirchenordnung, Hermann Hamelmann (1526–1595), samt seinen »Kirchgeschworenen« Georg von Diepholz, Harm von Kampen und Johann Henninges der Lambertikirche 1593 gestiftet hat. Sie symbolisiert bis heute die Orientierung der evangelisch-lutherischen Kirche in Oldenburg an der Heiligen Schrift. Die Hamelmann-Bibel ist aus konservatorischen Gründen nicht ausgestellt.

Lutherprunkstandarte, angefertigt vom Theatermaler Wilhelm Mohrmann anlässlich des Lutherjubiläums 1883

Wappen der Stifter auf der Innenseite des Buchdeckels der Altarbibel von 1590 (gestiftet 1593)

Lutherstatue am Westturm

Über dem Wimperg des Hauptportals im Westturm ist in einer Nische eine Statue Martin Luthers aufgestellt. Die Darstellung Luthers entspricht dem Typus von Lutherstandbildern des 19. Jahrhunderts, die auf das älteste Lutherdenkmal in Wittenberg von 1821 zurückgehen. Der Reformator ist im Gelehrtenrock des 16. Jahrhundert, dem Talar, gekleidet, mit dem rechten Zeigefinger weist er auf die Bibel, die er in der linken Hand hält. Gemäß Luthers Lehre soll die Heilige Schrift mit diesem Zeigegestus als Quelle des Trostes und der Heilsbotschaft für den Menschen und als normgebende Autorität der Kirche herausgestellt werden.

Direktes Vorbild der Statue ist das von Ernst Rietschel entworfene Lutherdenkmal in Worms (1868). Der Oldenburger Bildhauer Bernhard Högl schuf die Figur aus grauem Sandstein, die Aufstellung erfolgte kurz nach Fertigstellung des Hauptturmes im Herbst 1876. Högl entstammte einer Oldenburger Bildhauerfamilie, sein Großvater Franz Anton Högl fertigte in den Jahren 1804 bis 1840 zahlreiche Bildhauerarbeiten für private und öffentliche Bauten, die im Rahmen der klassizistischen Umgestaltung Oldenburgs entstanden. Als 1876 eine für die leere Nische des Turmes geeignete Figur gefunden werden musste, gab es eine Diskussion, ob eine Christus- oder Lutherfigur gewählt werden solle. Der damalige Großherzog Nikolaus Friedrich Peter sprach sich gegen eine Statue Luthers aus, da dieses mit dem »Sinn des großen Reformators« nicht vereinbar sei. Der Kirchenrat entschied sich dennoch für ein Lutherbildnis und vergab den Auftrag an Högl.

TECHNISCHE DATEN ZU KIRCHE, ORGEL UND GLOCKEN

Maße der Kirche

Länge: 53 Meter, Breite: 36,50 Meter, Höhe des Hauptturmes: 88 Meter, Höhe der Kuppel (innen): 24 Meter, Durchmesser der Rotunde (innerhalb des Säulenkranzes): 19 Meter, Zahl der festen Sitzplätze: ca. 650.

Geläut der Kirche

1. Krieger-Gedächtnis-Glocke
 (Rincker, Sinn, 1925), 2.961 kg, Dm 166 cm, Schlagton c'.
2. Luther-Glocke
 (Rincker, Sinn, 1987, Neuguss der Lutherglocke von 1925), 1978 kg, Dm 143 cm, Schlagton d'.
3. Glocke
 (Rincker, Sinn, 1951), 1.420 kg, Dm 129 cm, Schlagton e'.
4. Betglocke
 (Rincker, Sinn, 1925), 927 kg, Dm 111 cm, Schlagton g'.
5. Glocke
 ursprüglich aus Hennersdorf, ostw. Neiße (Jürgen Herold, Dresden, 1669), 530 kg, Dm 97 cm, Schlagton as'.

(Angaben zu den Glocken nach freundlicher Mitteilung von Wilfried Schneider, Oldenburg.)

Lutherstatue am Westturm, Sandsteinfigur von Bernhard Högl, 1876

Disposition der Orgel

Die Orgel wurde 1972 nach den Plänen von Landeskirchen-
musikdirektor Dieter Weiß von der Fa. Führer aus Wilhelmshaven
erbaut. Der Orgelprospekt wurde von Dieter Oesterlen entwor-
fen. 2009 wurde die Orgel nach den Plänen von Kantor Tobias
Götting von der Fa. Mühleisen aus Leonberg umgebaut und
erweitert. Die aktuelle Disposition ist:

Hauptwerk:
Pommer 16', Principal 8', Flûte harmonique 8', Spitzflöte 8', Oktave
4', Nachthorn 4', Quinte 2 2/3', Oktave 2', Cornett 5-fach, Mixtur
major 6-fach, Mixtur minor 3-fach, Trompete 16', Trompete 8'

Schwellwerk:
Bordun 16', Prinzipal 8', Holzgedackt 8', Gambe 8', Voix céleste 8',
Oktave 4', Gemshorn 4', Nasard 2 2/3', Flachflöte 2', Terz 1 3/5',
Oktave 2', Mixtur 7-fach, Terzzimbel 3-fach, Bombarde 16',
Oboe 8', Clairon 4', Tremulant

Brustwerk:
Metallgedackt 8', Quintadena 8', Prinzipal 4', Koppelflöte 4', Ok-
tave 2', Quinte 1 1/3', Sesquialtera 2-fach, Scharff 4-fach, Regal 8',
Tremulant

Pedal:
Grand Bourdon 32', Prinzipal 16', Subbaß 16', Zartbaß 16', Oktave
8', Spillflöte 8', Oktave 4', Quintade 4', Blockflöte 2', Mixtur 5-fach,
Posaune 16', Dulzian 16', Trompete 8', Zink 4'

Spielhilfen:
SW-HW, BW-HW, BW-SW, BW-Pedal, HW-Pedal, SW-Pedal, HW-SW
16', SW 16', Ped. / SW 4', 3999 Setzerkombinationen, Crescendo,
Cimbelstern

*Orgel der Lambertikirche, 1972 von der
Fa. Führer/Wilhelmshaven geliefert*

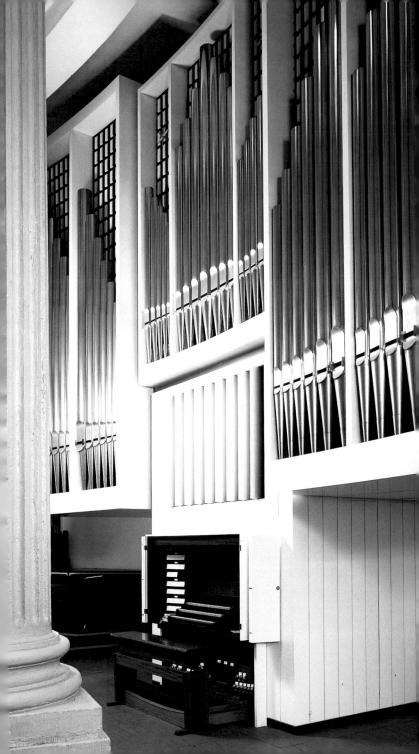

LITERATUR

Brandt, Michael W.: Die Lambertikirche in Oldenburg. Protestanti-sche Pfarrkirche, Monument fürstlicher Herrschaftslegitimation und dynastisches Denkmal, in: Das Land Oldenburg. Mitteilungs-blatt der Oldenburgischen Landschaft 95 (1997), S. 1–8.

Deuter, Jörg: Rom von Oldenburg aus gesehen. Friedrich Leopold Graf Stolberg und die Kenotaphe für St. Lamberti, in: Niederdeutsche Beiträge zur Kunstgeschichte 28 (1989), S. 161–193.

Eckhardt, Albrecht u. Heinrich Schmidt (Hg.): Geschichte des Landes Oldenburg. Ein Handbuch, 4. Aufl. Oldenburg 1993.

Gäßler, Ewald (Hg.): Klassizismus. Baukunst in Oldenburg 1785–1860, Oldenburg 1991.

Gehrmann, Friedrich: Umbau und Ausbau der Lambertikirche 1966–1972, in: St.-Lambertikirche in Oldenburg, hg. v. d. Ev.-luth. Kirchengemeinde Oldenburg, 1987, S. 21–24.

Geschichte der Stadt Oldenburg, hg. v. d. Stadt Oldenburg, 2 Bde., Oldenburg 1996–1997.

Hanken, Hans: Das Kollegiatstift zu Oldenburg. Seine Kirchen, seine Geistlichen und seine Güter, Oldenburg 1959.

Heinemeyer, Elfriede: Die Tätigkeit des Baumeisters Joseph Bern-hard Winck für Herzog Peter Friedrich Ludwig in Oldenburg, in: Heinrich Schmidt (Hg.): Peter Friedrich Ludwig und das Herzog-tum Oldenburg. Beiträge zur oldenburgischen Landesgeschichte um 1800, Oldenburg 1979, S. 243–257.

Hennings, Ralph u. Melanie Luck von Claparède: Der heilige Lam-bertus und die Lambertikirche in Oldenburg, Oldenburg 2007.